後現代主義
Postmodernism

鄭祥福／著

孟　樊／策劃

出版緣起

　　社會如同個人，個人的知識涵養如何，正可以表現出他有多少的「文化水平」（大陸的用語）；同理，一個社會到底擁有多少「文化水平」，亦可以從它的組成分子的知識能力上窺知。眾所皆知，經濟蓬勃發展，物質生活改善，並不必然意味著這樣的社會在「文化水平」上也跟著成比例的水漲船高，以台灣社會目前在這方面的表現上來看，就是這種說法的最佳實例，正因為如此，才令有識之士憂心。

　　這便是我們——特別是站在一個出版者的立場——所要擔憂的問題：「經濟的富裕是否也使台灣人民的知識能力隨之提昇了？」答案

恐怕是不太樂觀的。正因為如此，像《文化手邊冊》這樣的叢書才值得出版，也應該受到重視。蓋一個社會的「文化水平」既然可以從其成員的知識能力（廣而言之，還包括文藝涵養）上測知，而決定社會成員的知識能力及文藝涵養兩項至為重要的因素，厥為成員亦即民眾的閱讀習慣以及出版（書報雜誌）的質與量，這兩項因素雖互為影響，但顯然後者實居主動的角色，換言之，一個社會的出版事業發達與否，以及它在出版質量上的成績如何，間接影響到它的「文化水平」的表現。

那麼我們要繼續追問的是：我們的出版業究竟繳出了什麼樣的成績單？以圖書出版來講，我們到底出版了那些書？這個問題的答案恐怕如前一樣也不怎麼樂觀。近年來的圖書出版業，受到市場的影響，逐利風氣甚盛，出版量雖然年年爬昇，但出版的品質卻令人操心；有鑑於此，一些出版同業為了改善出版圖書的品質，進而提昇國人的知識能力，近幾年內前後也陸陸續續推出不少性屬「硬調」的理論叢

書。

　　這些理論叢書的出現，配合國內日益改革與開放的步調，的確令人一新耳目，亦有助於讀書風氣的改善。然而，細察這些「硬調」書籍的出版與流傳，其中存在著不少問題。首先，這些書絕大多數都屬「舶來品」，不是從歐美「進口」，便是自日本飄洋過海而來，換言之，這些書多半是西書的譯著。其次，這些書亦多屬「大部頭」著作，雖是經典名著，長篇累牘，則難以卒睹。由於不是國人的著作的關係，便會產生下列三種狀況：其一，譯筆式的行文，讀來頗有不暢之感，增加瞭解上的難度；其二，書中闡述的內容，來自於不同的歷史與文化背景，如果國人對西方（日本）的背景知識不夠的話，也會使閱讀的困難度增加不少；其三，書的選題不盡然切合本地讀者的需要，自然也難以引起適度的關注。至於長篇累牘的「大部頭」著作，則嚇走了原本有心一讀的讀者，更不適合作為提昇國人知識能力的敲門磚。

　　基於此故，始有《文化手邊冊》叢書出版

之議，希望藉此叢書的出版，能提昇國人的知識能力，並改善淺薄的讀書風氣，而其初衷即針對上述諸項缺失而發，一來這些書文字精簡扼要，每本約在六至七萬字之間，不對一般讀者形成龐大的閱讀壓力，期能以言簡意賅的寫作方式，提綱挈領地將一門知識、一種概念或某一現象（運動）介紹給國人，打開知識進階的大門；二來叢書的選題乃依據國人的需要而設計，切合本地讀者的胃口，也兼顧到中西不同背景的差異；三來這些書原則上均由本國學者專家親自執筆，可避免譯筆的詰屈聱牙，文字通曉流暢，可讀性高。更因為它以手冊型的小開本方式推出，便於攜帶，可當案頭書讀，可當床頭書看，亦可隨手攜帶瀏覽。從另一方面看，《文化手邊冊》可以視為某類型的專業辭典或百科全書式的分冊導讀。

我們不諱言這套集結國人心血結晶的叢書本身所具備的使命感，企盼不管是有心還是無心的讀者，都能來「一親她的芳澤」，進而藉此提昇台灣社會的「文化水平」，在經濟長足發展

之餘，在生活條件改善之餘，在國民所得逐日上昇之餘，能因國人「文化水平」的提昇，而洗雪洋人對我們「富裕的貧窮」及「貪婪之島」之譏。無論如何，《文化手邊冊》是屬於你和我的。

孟　樊
一九九三年二月於台北

序

　　本書介紹了當代西方的後現代主義思潮。

　　我們的時代是一個知識爆炸的時代，如果說古代、近代乃至現代的人們在認識世界時主要是發現世界，那麼，「第二次世界大戰」以來，人們則主要在於發明世界。人們無論在文學、藝術、科學、哲學等各個領域都展現了無窮的創造生機。隨著工業經濟時代的發展，信息革命為我們的創造力的發揮起了巨大的推動作用，以致當今的世界被稱之為「知識經濟」的時代。

　　曾記得美國的思想家們把歷史文化的發展階段劃分為「信仰的時代」（中世紀）、「冒險的

時代」（文藝復興時期）、「理性的時代」（17世紀）、「啓蒙的時代」（18世紀）、「思想體系的時代」（19世紀）、「分析的時代」（20世紀），那麼，21世紀則是一個「創新的時代」。因爲，知識經濟時代的顯著特點是：知識創新、技術創新、體系創新。風靡全球的後現代主義思潮正是「創新時代」之前奏，當代西方「後」風之強勁，正如同現代主義之初對古典主義的否定一樣，它否定、背叛現代主義。但也不啻如此，更重要的是後現代主義強調了創新的特點，擺脫了現代主義的保守習氣與程式。

當然，本書對後現代主義的介紹並不以此爲主題，作者也從未想過要對後現代主義大加貶抑，或大加褒揚。既然後現代主義之風象徵著一種創新世紀的開端，那麼，我們便不能仿效之，但也不能不從中體悟出其積極的方面，只有創新性地理解它，才是正確的態度。假如不是這樣，那麼我們就無法趕上世界的先進行列。

在近幾年，恰逢筆者給研究生開設有關課

程，在我的周圍也不乏對後現代主義感興趣者，在討論後現代主義思潮的過程中，一部分人崇羨其新，固然這是非常重要的一面，但我們也應當看到後現代主義的文化藝術等表現形態也是資本主義的一次文化擴張。

　　之所以這樣說，是因為後現代主義的文化藝術是完全適應於人們娛樂的需要、適應創作者實用性之目的而創作的。例如，我們從後現代電影的一些製作來看，顯然，它無不是為了滿足製作者追逐利潤的初衷，也無不是為了滿足觀眾的娛樂興趣之需求。所以，在創新形式的背後，總離不開那娛樂性和實用性的支點。

　　當人們瞭解後現代主義，特別是後現代主義的繪畫、詩歌、電影等藝術形態後，人們也可以從西方人狂野與放蕩不羈的性格背後感覺到社會發展是不會有什麼既定的模式令人滿意的，人們在追求完美的過程中，最終得出了一個結論，即沒有什麼東西是完美的，真正完美的東西是人與自然之間的原初的和諧關係。

　　本書第一章，介紹了後現代主義的涵義、

特徵，後現代主義與現代主義之間的聯繫、後
現代主義的基本精神。第二章，介紹了後現代
主義形成的社會背景，從現代主義到反現代主
義到後現代主義過渡的理論與思想之淵源。第
三章，介紹了後現代主義幾種典型的藝術形
態，主要的目的是爲了作爲後現代主義的幾個
例子，便於人們更準確地理解後現代主義，因
爲我們所概括的後現代主義的基本精神，難免
會是用現代主義的有色眼鏡來看的。所以透過
幾個例子，則更能有助於人們對後現代主義的
辨識。第四章，敍述了後現代主義的基本方法
──「語言遊戲」。

　　迄今爲止，對「後現代主義是什麼」的問
題，依然是衆說紛云，不可能有一個統一的說
法。若眞的能達成一致，那麼，這種闡釋本身
則是現代的，而非後現代的。以現代的眼光看
待後現代主義似乎有點以古非今，但一昧地從
後現代出發來理解現代，也會是厚今薄古。現
代與後現代是相對於某些特定的意義而言的。

　　我很想較完整地闡述後現代主義，但因台

灣出版界對後現代主義已有各方面的論著，有
的方面自然只能忽略不敍，哪怕就是顧及這一
點，也仍會有些方面重複其它作者的解釋。

　　後現代主義不是一種理論體系，這已經是
不言而喩的了。所以本書對後現代主義在哲學
上的表現也敍述得很少。因爲，作爲一種哲學，
難免是有本質性的概括的，總免不了理論上的
來龍去脈，邏輯上的承前啓後；再說，哲學對
後現代主義的概括也難免詰屈聱牙，灰色難
懂，且還有理解得準確與否之嫌。於是，本書
在做了對後現代主義的簡單描述之後，便追溯
後現代主義的起源與影響，透過對幾種典型的
後現代主義藝術形態的描述，展現後現代主義
特徵，而讀者也可以先閱讀第三章，再來閱讀
第一、二章，以求得由淺入深的理解。

　　對於後現代主義，我們最初是在八十年代
末、九十年代初開始接觸的，當時對後現代主
義的理解並非像現在這樣深刻，而是充滿了模
糊性觀念。但是，思想總是前進的，隨著人們
對社會各方面的了解，人們也逐漸地把握了後

現代主義跳動的脈膊。西方思想畢竟有西方人的長處，與中國思想相比，顯得更活躍、更有生機。因此，東方思想如不加以改造，則會顯得蒼老、骨董，若能學得西方思想那種活躍的精神，並結合國學之精華，那麼東方思想之偉大之處便能顯示出來，便能適應二十一世紀的發展特點。

最後，我得感謝台灣的讀者，也感謝揚智文化事業股份有限公司的總編輯孟樊先生！孟樊先生一再強調西方新思潮與國學之間的互補性關係的精神，當爲我國改革開放之精髓。作爲大陸學者也非常想與各方的學者、朋友一起，共研西方學術精神，取人之長，補己之短。

鄭祥福　謹誌

一九九八年十月於浙江師範大學

目　錄

前　言

　　「後現代主義」(postmodernism)一詞一進入我國的文化界，就引起了軒然大波，人們好奇地看待「後現代主義」，並以一種驚愕的態度來瞭解它。與中國的傳統思想觀念截然不同，「後現代主義」如同精神上的怪物，不可捉摸，它與我們所思、所想、所說的是那麼地相悖，以致我們感到與之相對立。

　　但是，思想畢竟是思想，它本身就是不定的、易變的、難以捉摸的。思想的特性在於它可以胡思亂想，可以循規蹈矩，可以不卑不亢，在於它是自由的。因此，西方人的思想在經歷了雜亂無章的資本主義早期無政府的生產方式

之後，開始找到秩序、定律、有序，然後又發現有序是那麼地單調乏味，定律是那麼地機械刻板，以致重新展開廣泛的視野，進入那放蕩不羈的自由思考。從建築、藝術、繪畫、音樂、文學、美學、哲學、政治到人類的一切文化形式，處處都體現了那漫無邊際的瀰散性。

瞭解後現代主義，這是中國人求知的渴望。雖然中國未能成為後現代主義的發源地，但是，中國人願意瞭解一切，願意接受我們該接受的東西。近代中國以來，中國人對待文化始終持二元的態度，他們所看重的是兩個方面，既要學習西方文化，又要堅持儒家的傳統。學習西方文化也正是為了弘揚儒家的傳統，發展儒家思想。因此，瞭解後現代主義，對我們的文化觀來說，是十分有助益的。

當然，中國傳統文化中的辯證思想，為我們提供了分析後現代主義的工具。透過狂野性格與原始精神造就出來的後現代主義，存在著正負兩個方面的影響。正如丹尼爾·貝爾（D. Bell）在《資本主義的文化矛盾》一書中所說的

那樣，看上去鬆散的後現代主義潮流沿著兩個方向發展：一方面，它是消極主義的，它把人類一切文化形式都當成是瞬間的，把人看成是短暫的歷史化身。猶如「沙灘的足跡」，當浪濤打來時就會消失得無影無蹤，蕩然無存。被稱作萬物之靈的人類的那些荒蕪而又瘟疫橫行的城市行將崩潰。這是一種西方文明衰落觀，它宣告西方文明的終結。這種消極主義觀點就如同本世紀初的達達主義與超現實主義的胡鬧，是一種把思維推向荒唐邏輯的文化遊戲。另一方面，它以解放、色情、衝動、自由以及諸如此類的名義，猛烈地打擊著「正常」行為的價值觀和動機模式，為人類轉變價值觀提供了心理學武器，把原來看似崇高的東西通俗化了。後現代主義取消了現代主義的文化深度模式，同時也取消了表徵，以本文代替了意義，告別理性，告別傳統、歷史、連續性、統一性。把一切都零散化，割斷了連續的「時間」，用一種精神分裂症的頭腦來看待凝固的現代文化。這種削平深度模式也表現出了一種「活力」、「原

創力」。

　　後現代主義的出現，有其歷史的原因和現實的原因。我們應當清楚地看到這一點，反思它的得失。本書僅僅是介紹後現代主義，而不是評價後現代主義。主要介紹後現代主義的產生、後現代主義在各個領域中表現出來的特徵、後現代主義的方法等等。至於評論後現代主義的事，則留待讀者自己，讓讀者自己去透視後現代主義的本質，但這裡要告誡讀者的是，任何東施效顰式的照搬西方後現代主義的作法，對於我們「洋為中用」來說，將是無助的。

第一章
後現代主義是什麼？

　　「後現代主義」是什麼？這是每位具有現代主義思想的人都想瞭解的。「後」字在今天已經變得有些時髦，凡屬不夠清楚、難以界定、不易以一種性質概括的東西，都用「後」這一前輟來命名。所以，在今天，談論「後現代主義」是既容易又難以談論的話題。說它容易，是因為「後」字本身模糊不清；說它難，是因為我們很難用現代主義風格廓清其用法與意義。

　　對「後現代主義」的解釋，就如同商店裡琳琅滿目的商品，豐富多樣，每一個「後現代主義」的思想家對後現代主義都有一番自己的

說明。之所以如此眾說紛云，恐怕就是一種後現代主義風格的現實表現吧！如果人們能用統一的語詞對「後現代主義」一詞下一個明確的統一定義的話，那麼，這個定義無疑是現代主義的，而不是後現代主義的。

作者不想採取這種後現代主義的風來介紹後現代主義，而是站在一個現代主義的立場上描繪後現代主義之來龍去脈。

一、前現代、現代與後現代

從字面上看，提出前現代、現代與後現代是不合邏輯的。但是，細究這些詞的涵義，似乎又是歷史的、邏輯的。因爲「現代」一詞意味著現在，人們在理解「現代」、「現代化」等概念時，往往是從現在與將來出發的，把它理解爲正在到來或即將到來的那些特徵，「現代化」意味著正在實現或即將實現。所以，前現代、現代與後現代不完全是一個時間上的階段

之區別，而是某種方式、風格上的區別。

　　從這個意義上理解的「前現代」，不僅是一個在時間上先於現代的時期，而且是一個在風格、方式、思維方法、精神面貌等方面處於野蠻與原始性的時期。在這個時期，我們沒有自我，沒有主體性，缺乏啓蒙與理性，人是在上帝、神、教義主宰下的動物，是受自然支配的自然界的成員。

　　從前現代到現代，由於科學技術的發展，人雖然還沒有擺脫宗教的束縛，但人卻開始成爲一個自由的、爲實現解放而努力的人。從觀念上看，現代的人認爲一切都是可以表徵的，我們可以發現世界，揭示世界，認識世界的本來面目，從而擺脫一切神秘感。從思想上看，人們認爲一切都是有秩序的、有規則的，我們應當遵循這些規則與秩序，人們總是嚮往統一，尋找統一，追求高雅與崇高。

　　「現代」一詞的眞正用法，是與資本主義生產方式的確立相聯繫的。一般來說，資產階級革命取得勝利之後的這個時期，就是現代時

期，但也有不同的說法，例如，法國思想家將現代看作是自文藝復興以來的這個時期。「現代」一詞常常透過現代化、現代主義等術語來表達，它被廣泛地用於表示變化與過程，表示人們嚮往完善與進步的期望。

現代主義者在談到「現代」一詞時，是浪漫主義的。他們力圖尋找歷史的新紀元，力圖反叛古典主義的理想，他們創造「新穎」，儘管這些當時「新穎」的東西最終會遭到廢棄，但是現代作品成為古典，正是因為它曾是真正現代的。所以，我們談論現代與前現代、古典之間的聯繫，是因為我們在觀念上建立了一個以不斷完善進化為參照的系統。

如果說前現代、現代具有極強的時間性，那麼「後現代」則完全與此不同。嚴格地說，在時間上永遠都只有現代，而沒有後現代。之所以用「後」（post）來作為前輟，其出發點就不在於指時間概念。在二十世紀最初的年代裡，伴隨著達達主義的是超現實主義，在當時，「超」這個詞的用法是廣泛的：超現實主義，

超歷史，超越時間等等。正如用「超」字表示對此前的觀念的反動一樣，「後現代」也只表明對現代主義的一種反叛。

二、後現代主義

後現代主義是現代主義的繼續，但現代主義與後現代主義是相矛盾的統一體。從時間上說，我們始終處於現代，追求新異；而從特徵與風格上說，後現代主義並沒有割斷與現代主義的聯繫，後現代主義是從現代主義的母腹中成長發展起來的。它一方面是對現代主義出現的一些新風格的萌芽與發展，另一方面又是對現代主義的反叛。

「後現代主義」一詞最早出現於弗・奧尼斯（F. Onis）1934年出版的《西班牙暨美洲詩選》中，隨後，德・費茲（D. Fitts）於1942年編輯出版的《當代拉美詩選》中再次使用此詞。這個術語在湯恩比的《歷史研究》中也使用過，

根據湯恩比的觀點，後現代主義標誌著大約興起於1875年的西方文明的歷史新循環，但至今我們對此瞭解仍不夠深入。

哈桑認為，後現代主義真正興起的時間約為本世紀四○年代，其最先出現在詩歌、文學中，然後進而影響美學、藝術、電影、電視、建築等。但此說也受到人們的質疑。李歐塔在《後現代狀況》一書中認為，後現代主義產生於本世紀五、六○年代；哈伯馬斯則認為，後現代主義興起於「第二次世界大戰」後，是一股反現代主義的思潮。然而，作為反現代主義的思潮，其出現的時間則還可追溯到本世紀一、二十年代的達達主義。

對於「後現代主義」，有著數不清的解釋。正因如此，有人認為，與其說解釋後現代主義是什麼，還不如解釋後現代主義不是什麼。在此，作者並不想討論後現代主義形成的時間問題，而是先對後現代主義的基本精神做一番描述。

㈠後現代主義是一種文化思潮

　　丹尼爾・貝爾認為，後現代主義是一種文化傾向、文化情緒或文化運動（其雜亂、多變的性質難以用單一覆蓋性的術語來概括）。他認為，這個文化運動、文化傾向仍是「現代主義」的，是一種長期處於「先進意識」前列，而在風格和感覺方面努力不懈進行的結果。如果我們把資產階級革命之後的時代稱為現代，那麼自馬克思開始就已經不斷地攻擊現代社會了。

　　丹尼爾・貝爾雖然把反現代主義的精神也稱為是現代主義，但是，他對現代主義的概括卻是正確的。他認為，現代主義具有兩個特徵：感覺層次上社會環境的變化和自我認識的變化。在日常的感覺世界裡，由於通訊革命和運輸革命所帶來的運動、速度、光和聲音的新變化，導致了人們在時空感方面的錯亂；自我意識的危機則是源自宗教信仰的泯滅，超生希望的喪失，以及人生有大限、死後萬事皆空的新

意識。事實上，這是兩種體驗世界的方式，藝
術家們常常未能完全理解社會環境的紊亂如何
使世界發生了震盪，並且把它弄得看起來像是
一堆碎片。可是，現代主義者又不得不以新方
法重新聚攏這些碎片。

　　現代主義文化的顯著特點是：文化是隨著
能夠直接反映自然的物質世界的形式而出現
的，是隨著具有反映能力的人的出現而出現
的，文化只是外在於文化之外的個人精神中的
一種再現方式。這種再現使現代人似乎感到有
一種超越自然的曙光存在，使現代人有點飄飄
然、狂妄自大起來。丹尼爾·貝爾在描述這種
現代人時，是這樣說的：「人的自我感在十九
世紀佔有了最突出的地位。個人被認為是獨一
無二的，有著非凡的抱負，而生命變得更加神
聖、更加寶貴了。發揚個人的生命也成為一項
本身即富有價值的工作。……這種精神事業構
成了一種普遍觀念的基礎，即認為人能超越必
然，不再為自然所限，而且如同黑格爾所說的，
能夠在歷史的終點達到完全自由的王國。……

在現代人的千年盛世說的背後，隱藏著自我無限精神的狂妄自大。因此，現代人的傲慢就表現在拒絕承認有限性，堅持不斷地擴張；現代世界也就爲自己規定了一種永遠超越的命運——超越道德、超越悲劇、超越文化。」（《資本主義文化矛盾》，紐約，1978）

現代主義重視的是現在、將來而非過去。然而，一旦人們與過去切斷聯繫，就會難以擺脫從將來本身產生空虛感，信仰不再成爲可能。藝術、自然或衝動在酒神行爲的醉狂中只能暫時地抹殺自我。醉狂終究要過去，而凄冷的清晨必將到來，它隨著黎明無情地降臨，這種在劫難逃的焦慮必然導致人人都處在一個世界的末日的感覺。這種終結感觸發了人們的造反精神，於是就紛紛出現天下大亂的年代的現代革命運動。

現代革命運動把無數群衆聯合起來，最初是出於對社會秩序的憤恨，對人與人之間不平等關係的嫉憤，最後是出於對天啓的信仰的反動。這種思想精神風貌，使現代主義運動具有

永不減退的魅力和持續不衰的激進傾向。

　　後現代主義則是把現代主義的這一點推向邏輯上的極致。如果說，現代文化觀中覺得人是了不起的自然界最高的動物，那麼後現代主義文化則放棄了客體，也放棄了人。如果說現代主義以作者表象現實爲主題，那麼，後現代主義文化則是「文化本身向自身的返回」，它放棄了反映世界。後現代主義認爲，世界之所以在進化的意義上得到證實，只是由於它是材料、炮灰和黃油，是精神物質的原料。世界彷彿從反映的過程中正跌落下來，變得迫切並停止存在。世界在過去依賴於人們的反映而被證實，但今天，反映開始面向將來更有意義的東西，面向自身了。如果人們對一個女人感興趣，那麼這個女人是有意義的，然而，如果大家都對她不感興趣，那麼這個女人將不存在。

　　後現代主義作爲一種文化運動或思潮，其精神狀態表現在它反對美學對生活的證明，卻完全依賴於本能。對後現代主義來說，只有衝動和樂趣才是眞實的和肯定的生活，而其餘的

只不過是精神病與死亡。後現代主義最令人驚
奇的一點是，它把原先秘而不宣的東西公開宣
布爲自己的意識形態，它以解放、色情、衝動
爲本質衝擊著日常的價值觀。所以，俄國的批
評家們把它看作是一種「新的原始文化」。

　　後現代主義是文化發展過程中的一次質
變，文化從反映現實向反映自身的回轉。在後
現代主義者們看來，世界即是文本，世界是按
照文本的規律而存在的，文本高於現實。這種
文本與現實地位的轉換，是後現代主義最重要
的原則。

(二)後現代主義是一種藝術實踐

　　如果我們把後現代主義看作一種文化運
動，那麼具體地說，後現代主義首先是一種藝
術實踐。

　　後現代主義拋棄了現實，抹殺了自我，抹
殺了事物的界限，堅持認爲行動本身是獲得知
識的途徑，獲得知識是一種履行（perfor-
mance），是一種表演式的遊戲。

　　第一、嚴格地說來，後現代主義是一種藝術創作的風格。許多人斷定後現代主義誕生於文化完全「覆蓋」了現實的時候，即藝術的第二現實，不僅使第一現實從屬於自己，而且將它從文學範圍中排擠出去的時候。例如，後先鋒派不承認生活對美學的優先地位；相反，它將一切現存的東西理解為對文本的普遍規律，實質上為審美規律的實現。

　　當李歐塔在《後現代狀況》一書中，討論「後現代」概念時，李歐塔是透過說明藝術風格來說明的。後現代主義作為一種藝術的實踐，它是懷疑昨天的一切的，它在創作上不受任何模式的限制。例如喬伊斯的作品，它暗指某種無法出場（present）的事物，普魯斯特則透過句法和詞彙均依然如故的語言來召喚不可表現之物，同時也借助於一種寫作來達到這一目的。雖然普魯斯特從巴爾扎克和福樓拜那裡承襲了文學的慣例，但它們顯然在這方面被顛覆了：主人公再也不是一個物，卻成了內在的時間意識，早已受福樓拜破壞了的歷時語言表

達法，在此因為敘事語態而受質疑。

　　李歐塔繼續說道，喬伊斯使得那種不可表現的事物在自己的作品中，在能指（signifier）中成了具體可感之物。整個有效的敘事甚至文體操作者的範圍，都在與整體無關的情況下發揮作用，因而新的操作者得到了考驗。文學語言的語法和詞彙再也不被當成既定的東西被接受了，而毋寧是以文學的形式出現，以在虔誠中產生的儀式之面目出現，這就使不可表現之物不致於被顯示出來。在這裡，後現代主義在現代範圍內以表象自身的形式，使不可表現之物實現出來；它本身也排斥優美形式的愉悅，排斥趣味的同一，因為那種同一有可能集體來分享對難以企及的往事的緬懷；它往往尋求新的表現，其目的並非是為了享有它們，而是為了傳達一種強烈的不可表現之感。

　　李歐塔說，後現代藝術家或作家往往置身於哲學家的地位，他創作的文本與作品在原則上不受制於某些早先確定的規則，也不可能根據一種決定性的判斷，不可能將一般的範疇應

用於對文本或作品的評判。這些規則與範疇正是後現代的藝術品本身所要尋求的，但是，現在的創作也只是爲將來創作規則，但對於藝術家和作家而言，這些規則總是來得太遲，而作品一旦創作出來，對藝術家來說，就已經是過去的東西了。人們（持後現代主義觀點者）對它的理解，也就必須把它看作將來的過去。其表現的內容並非是當前的現實，也許可能是將來要出現的，但一經創作完畢，對作者來說就是過去的了。

　　第二、追求列舉事物的新特點及其事物之間的反常聯繫，產生新的聯想、鮮明的比喻，更加尖銳地暴露出現存的社會實在性——荒誕、貧乏、空虛、鮮明對比，這是後現代主義的藝術手法。後現代主義常把詞、音、樂音、繪畫深層、色彩、線條、繪畫表面組織、建築學的技術結構要素作爲獨立的成分進行實驗。實驗的目的就是要產生出人類至今還沒有創造出來的東西。在實驗中，後現代主義的藝術家們運用簡單、刻板、單調的形式或形象來表現

那些現代作家認為無法表現的東西。繪畫和雕塑用的是簡單的幾何圖形，創造出「空洞的形式」、「有意的虛無」。這些畫家們認為，用刻板單調的形式來創作，是保證深入事物內在本質、深入事物自身的質和向「純藝術」的突破。

　　在戲劇、電影、文學中，在造型藝術的拼湊中，主人公多半是些荒誕的角色，是一些靜態的形象，是一些沒精打彩的人物。這些戲劇、電影、電視、造型藝術奉獻給公眾的具體生活是一大堆物品、廣告，一些抽象的拼貼與剪接。它提供給人們的是日常生活中雜亂的樂音，經過剪切與拼湊的錄音帶，作者本人的動作與神志，乃至垃圾、一堆廢物等。它們打破了原來創作的格式，例如在電影中，把活的形象、靜物、幾何圖形、彩色斑點、光的閃爍、神秘的象徵、抽象的畫面、卡通片、字母、廣告等現實中所不存在的東西雜糅一氣。在音樂中，把汽車、輪胎、火車的發動聲、汽笛聲及碼頭、車站的噪雜聲，連同樂音一起，透過錄音的剪接編制出來。甚至包括從古典作家的作品中剪

輯一段來配入其它的噪雜聲，這種偶合音樂不
是號召人們去尋找象徵，尋找因果關係，而是
號召人們去傾聽每一瞬間的拼湊聲音。

　　在後現代主義的藝術實踐中，藝術成了支
離破碎的東西，時間在這樣的藝術中消失了它
的線性規律，它不分過去、現在、將來；消融
了過去、現在、將來的界限，它打破了一切隔
閡，一切框框，倡導「無界限」。在後現代主義
藝術中，無界限表現為不分主次，一味擴大藝
術態勢，一切都可以成為藝術，只要人們願意，
什麼都可以叫做藝術。例如杜象（Marcel Du-
champ）的「自行車車輪」（1913）、「瓶架」
（1914）、「噴泉」（1917），這些現成品是杜象
視為平常物體而選出來的，尤其是「噴泉」的
尿盆，其趣味之低令人驚嘆。杜象的「LHOOQ」
還給蒙娜麗莎添上了鬍鬚，所起的畫名加以法
語讀音，則是把深奧難解之作降為色情畫，從
而破壞了「蒙娜麗莎」這幅畫作為傳世之作的
神秘氣氛。

　　後現代主義藝術實踐中所倡導的無界限，

否認了突出主題的必要性，後現代主義者在造型藝術中創作了這樣一種「對稱」，即每一部分都可以取代任何其它部分。例如，在電影中，創作了一些影片，可以從頭放映，也可以從中間放映，末尾放映。電影拒絕確定自己的形象，誰有意義，誰無意義；一切畫面似乎都是一個水平，劇情的要點要麼難以捉摸，要麼根本沒有。無界限的實質是民主，反等級制，反極權主義，不強迫公衆接受某種定格的東西，而讓觀衆有解釋的自由，想像的自由，可以用任何內涵來充實藝術作品，使作品保持永久的開放性特徵。

第三、公衆參與是後現代主義藝術實踐的顯著特點之一。後現代主義藝術實踐著直觀的方法，作品當著觀衆的面直接公開創作，畫布全部空著，建築物的承重結構袒露在外；在電影中，除發展一條主線外，還有另一條主線來表現攝影室的工作，以激發觀衆的反應，戲劇、電影採用震蕩神經的方法，使觀衆擺脫自己習慣的社會面貌。由於觀衆被銀幕情節或戲劇情

節所吸引，觀眾參與影片的場面也出現了，觀
眾運用自己的判斷力，按照自己的想像力與邏
輯進行思考，展開了與劇作家的對話，構思劇
情的發展，填補情節的空白，甚至校正劇中的
某些情節。

　　第四、運用科學技術也是後現代主義藝術
實踐的一大特點。後現代主義藝術家採用了多
種形式進行創作活動，例如造型藝術品常常用
工業焊接的方法，甚至直接在工業生產中進行
製造，使之帶有工業的色彩。他們對人的感官
的感知能力進行實驗，在偶合音樂中，音樂成
分常常是根據數學規則來選擇的配置，用電子
計算機加以操作。畫家、電影創作家、造型藝
術家們還醉心於邏輯學、物理學、數學、信息
論等，用現代物理學方式抽象出藝術品的外
形，描寫如何從地球外或星空中俯瞰地球的物
體外形，用現代光學理論的方式產生光效應，
使之作用於藝術品的環境和人的感官，形成感
覺效果。

　　後現代主義藝術實踐藉由運用科學技術，

打破了藝術各個領域、藝術和科學，藝術和生活之間的隔閡，形成了前所未有的新音樂、新旋律、新色調、新的模仿與比喻，新的聯想等，在現實中，形成了新風格的建築、新電影、新電視劇、新的服飾等。總之，是現實的「新變體」。

　　第五、「虛無」也是後現代主義藝術實踐中的一個特點。由於後現代主義藝術是一種反省自身的藝術，它摒棄了第一現實，摒棄了主體，於是就造成了一種特別的輕鬆氣氛，產生了特殊的激情。因此，其藝術實踐往往充滿著對待藝術與文化傳統的虛無主義，體現了空想主義、無政府主義甚至悲觀失望、無節制的享樂主義等。其「文明的噪音」、「抽象的拼貼」成了無害的污穢品，儘管用現代主義眼光看帶有暗喻，但它所構思的畢竟是「虛無」，乃至在音樂中出現了「無聲音樂」，在戲劇中出現「啞劇」，繪畫中出現「白色畫布」，或出現毫無疑問的、有差異的重複等等。它實際上又形成一種「黑色幽默」和新的神秘主義。

(三)後現代主義是一種新的世界觀

　　對於後現代主義究竟是一種什麼樣的世界觀的問題，已有許多人對此做了概括。在後結構主義者看來，現代哲學是建立在經驗的基礎上的，理性則是與上帝同在的「最高立法者」，其義務是尋找阿基米德點（Archimedean point），同時也不放棄人的自由。但是，後現代主義則不同，它以語言遊戲為方法，這種語言遊戲只能建立在一個圓圈上，而沒有阿基米德點。語言遊戲是人的現實活動，語言使用於不同的語境，它不受任何規則的限制。對於理性的懷疑，其起源並不在科學上，而在於語言批判，在於對形而上學沒落的批判。

　　詹明信對後現代主義做了一番概括，他認為後現代主義作為一種世界觀或思維方式，是(1)一種新的平面模式，它來自於深層模式的消失；(2)與之相關的歷史向度的消失；(3)一種新興的、高強度的感情方式；(4)一種全新的依賴技術的現象。

　　李歐塔也對後現代主義的世界觀的產生及
其特徵做了概括。他認爲，後現代性主要是指
後現代的知識狀況，後現代主義主要是表現於
後現代知識的發展特徵中。他在《後現代狀況：
一項關於知識的報告》一書中認爲，由於電腦
時代的到來，知識在社會中的地位發生了變
化，知識作爲一種研究性的產物已經終結，代
之而起的是談話中的知識、話語（discourse）。
之所以這樣，是由於知識的訊息化、電腦化。
自從進入五十年代高速發展的計算機時代以
來，科學知識轉變成了一種話語，科學、技術
與語言聯繫在一起，音韻學與語言學理論、交
往問題與控制論、現代代數論與訊息論，電腦
語言的翻譯與電腦語言中可容性領域的研究，
訊息貯存和資料庫問題，電傳數學與智力終端
的形成等等這樣一些事實，都說明知識是一種
語言，我們不僅談論它，而且用電腦利用它。

　　對知識的這些技術性處理，使知識不斷地
改變形態。探究知識的轉換，獲取知識轉換的
方式，已經成爲人類事務中至關重要的方面。

　　知識只有透過某種管道轉變成爲可接受與
可操作的訊息時，它才能大幅度地增加它的用
途和價值。如果構部知識體系的成份不能被轉
譯成訊息，那麼它就會被摒棄。在我們這個時
代，信息化已經是一個十分突出的特徵。新的
研究成果都可能被轉換成電腦語言，知識的生
產者與運用者都必須掌握訊息化過程，學會電
腦的操作，瞭解並具備把知識轉換成電腦語言
的手段和能力。

　　由於訊息化過程使知識成了價值的一種代
名詞，成了價值的一種特殊形式，以致使知識
逐步地商品化了。人們可以藉由金錢、貨幣在
市場上進行交換，誰擁有更多的訊息，誰就可
以成爲霸主。在本國的發展中，公司之間的誰
優誰劣、誰勝誰負，取決於「知識償付」的能
力與方式，取決於「知識投資」和「智力投資」。

　　知識的商品化，改變了知識的合理性標
準。在歷史上，科學是隨著人性從奴役和壓迫
中得到解放並得以發展的。之所以得到迅速的
發展，是由於政治和哲學的敍事的幫助，政治

和哲學是推動科學知識發展的外在動力。科學
的解放功能最初依賴於法國革命前的啟蒙運
動。由於科學的實證性質，對思想、社會生活、
政治生活產生直接的推進作用。所以，關於人
解放的革命的敘事是一種「後設敘事」（meta-
narratives），是大敘事（grand-narrative）即
「敘事的敘事」。所以，其它敘事都是從屬的，
任何局部的、具體的乃至科學的敘事都只是構
成這一大敘事的一個方面，其意義都只取決於
這種後設敘事。這樣就形成了一個悖論：科學
一方面要制止與消除原始敘事的合法性，諸如
宗教、神話、巫術等；另方面又必須依賴於更
高層次的敘事評價，從而獲得其合法性。倘若
科學知識不求助於其它知識類型，那麼就無法
知道它是真的。然而，第二次世界大戰之後出
現的知識訊息化、商品化，使知識合法性標準
從後設敘事轉向了價值，知識與財富，與生產
效率緊密地結合在一起。這種情形使得資本發
生循環的時候，必然地要與科學技術結合起
來，資本的發展解決了科學研究的基金問題，

私人公司直接對技術及其應用進行研究與投資，從而創造了私人、國家相結合的研究科學的新局面。科學研究的目的是具體的「實行」，是一個投入產出的方程式。經濟實力強的公司總裁可以駕馭科學，從而使科學獲得合法性，同時他也可以駕馭政治、道德等等。

　　後現代的來臨，使知識領域發生了一場革命。它標誌著一場人們在如何對待世界、對待人、對待知識的世界觀的轉變。

　　首先，是研究典範的轉變。啟蒙時代人們呼喚理性，崇尚人性解放、理想、正義、平等、自由等為主導的時代理性，轉向了人們對意識本身的開拓，透過表面化趨向，用語言遊戲的手段，否定了啟蒙綱領，否定了現代的一切。因此，後現代主義作為一種世界觀，是一種以否定現代性基本特徵為目的的世界觀。這種世界觀消除了原先唯物主義的「物質存在」，也消除了人本主義倡導的人的主體性地位，消除了唯心主義對絕對精神的探討，過渡到了對差異的尋求與語言遊戲的極簡化創新。

　　其次，是價值模式的轉變。後現代主義價值觀不同於現代主義，它主張用解構的態度來對待現代性的一切，消解中心，取消同一性，倡導多元論，消解哲學與政治；不滿現狀，不屈服於權威與專制，不對既定制度發出讚嘆，不對已有成規加以沿襲，不事逢迎，專事反叛；蔑視一切，睥睨所有限制性因素；衝破舊典範，不斷地創新……

　　再次，後現代主義作爲一種新世界觀是新保守主義的。在現代主義初期，人們的世界觀也曾是標新立異的，當時的人們反叛權威陳說，從事消解和否定，從事對封建主義的無情批判，不斷爲自己的新生而掃平地基。此時，現代主義的思想觀念、現代藝術風格是朝氣蓬勃、充滿活力和創新意識的，以走向新世紀新時代的崇高與豪邁，宣告與舊世界徹底決裂，宣告舊的理論典範的崩潰與瓦解。如果站在後現代主義的立場來看現代主義的產生，那麼現代主義在當時也是非常後現代的。可是，當現代主義搖旗吶喊，鼓噪前進在多個領域扎下根

後，它就不再聲言反叛與否定了，而是講究新典範、新權威、新秩序等，成為現存制度的辯護人，成為保守主義，以致最後喪失了開始時的貌似「後現代主義」的精神。這樣，隨著高科技社會的迅速發展，現代主義的一些框框變得過時、陳腐，於是就出現了「新的現代主義」以後現代主義精神去反抗這些過時、陳腐的精神。因此，與現代主義保守主義特徵相比，後現代主義是「新保守主義」的，是一種新的破壞性力量。

三、後現代主義的特徵

德國的學者們認為，對於後現代主義，我們既不能隨意地往後延長，也不能在全新的文化階段意義上，將其簡單地視為一個突發事件。想要考察後現代主義，就先必須瞭解和解釋「現代主義」。因為，只有這樣，才能真正理解後現代主義的涵義。

(一)「現代主義」與「後現代主義」概念之比較

關於「現代主義」，人們一般只是從劃分時間界限的角度來談論，正如我們把近代與古代劃分得很清楚一樣，現代也只是一個年代概念。因此，「現代主義」基本上只是與這個年代相一致的時代精神特徵。這種精神特徵意味著我們可以用某一時期的思潮作為劃界的標準，可以用衰敗與進步來對這些歷史時期作出評價。

但是，這裡我們所講的現代主義與後現代主義，不是用鋼鐵長城分隔開的。前面我們已經認為，後現代主義是一種文化思潮，是一種思想運動，而不是教科書的歷史，可以藉由「剪刀加漿糊」的方式加以裁剪、粘貼，而文化則是滲透著過去、現在和未來的。因此，後現代主義與現代主義之間是既連續又間斷的關係。

現代主義的世界觀是以下列觀念為基礎的：人是自然的解釋者，是宇宙的觀察者；人們可以透過科學改造和利用世界，控制世界，

並能證明自己，肯定自己，使自己處於主體的地位。現代主義崇尚科學，把認識訴諸精確的方法，而不是訴諸權威。英國的經驗論與法國的唯物主義者們把哲學理論建立在經驗的基礎之上，而笛卡爾、康德的哲學則確立了人的主體性地位，直至黑格爾確立了自我意識、絕對精神作爲哲學的對象。

而後現代主義作爲對現代主義的反叛，則把注意力侷限於第三者——語言，注重解構、散播非連續性、去中心、消解統一性。

因此，哈桑在《後現代轉折》一書中，對現代主義與後現代主義作了圖式化的比較（見表 1-1），試圖在兩者之間劃清界限。

哈桑認爲，現代主義與後現代主義之間的上述差異，體現在衆多的學科中。它們在修辭學、語言學、文學理論、哲學、人類學、精神分析學、政治學甚至神學中都有表現。哈桑說道：「現代主義與後現代主義不是由鐵障或長城分開的，因爲歷史是可以抹去舊記號寫上新字的羊皮紙，而文化則滲透著過去、現在和未

表 1-1　現代主義與後現代主義之比較

現代主義	後現代主義
浪漫主義／象徵主義	形上物理學／達達主義
形式（聯結的、封閉的)	反形式（分裂的、開放的)
意圖	遊戲
設計	偶然
等級	無序
精巧／邏各斯	枯竭／無言
藝術對象／完成的作品	過程／行為／即興表演
審美距離	參與
創造／整體化	反創造／解構
綜合	對立
在場	缺席
中心	去中心
作品類型／邊界	文本／文本詞性
語義學	修辭學
典範	句法
主從關係	平行關係
隱喻	換喻
選擇	混合
根／深層	枝幹／表層
詮釋／理解	反詮釋／誤解
所指	能指
讀者的	作者的
敘事／恢宏的歷史	反敘事／具細的歷史
大師法則	個人語型

（續）表 1-1　現代主義與後現代主義之比較

現代主義	後現代主義
癥候	慾望
類型	變化
生殖的／陽物崇拜	多形有／兩性同體
偏執狂	精神分裂症
本源／原因	差異／痕跡
天父	怪靈
超驗	反諷
確定性	不確定性
超越性	內在性

來。在我看來，我們都同時可以是維多利亞人、現代人和後現代人。一個作家在他的生涯中，能容易地寫出一部既是現代主義又是後現代主義的作品（試比較喬伊斯的《一個青年藝術家的畫像》和《芬尼根的守靈夜》兩部小說）。」（1992，112-113）。一般來說，現代主義與後現代主義，與浪漫主義是承先啓後的關係。因而，在特徵上雖然有些截然不同，但正如現代主義作爲創新因素而否定此之前的成規一樣，是時

代發展過程中的一種連接樣式。

(二)後現代主義的基本特徵與基本精神

哈桑在論及後現代主義基本傾向時，所提出的觀點是令人注目的，人們經常用哈桑關於後現代主義的基本特徵來闡述後現代主義。

哈桑認為，後現代主義的基本傾向是不確定性與內在性，如果我們把握住了這兩點，那麼，我們就更趨近於對後現代主義歷史與理論的界定了。

所謂不確定性，也就是包括：模糊性、間斷性、異端、多元性、散漫性、反叛、倒錯、變形。而變形又包括著：反創造、分解、解構、消解中心、移置、差異、間斷性、分裂、消隱、消解主義、非神話化、零散化、反正統化、反諷等，總之，一句話，就是意味一種自毀慾。

所謂內在性，是指心靈的能力——在符號中概括自身，作用於自身，人透過語言、符號在擴展自身的能力，而在這種語言的發散、傳播、推進、相互作用、交流、相互依賴的過程

中，人構成了自身，並透過自己創造的符號，創造了世界。而在此同時，人即在語言日益照亮生命地平線的時候走向了死亡。我們無處不遇到那種被稱為語言的內在性，它帶著其全部的文學模糊性與認識的迷惘。克里斯蒂娃（Julia Kristeva）對不確定性與內在提出自己的看法，她認為，「後現代主義即是這樣一種文學，它帶有或多或少的意圖去拓展那富有象徵的意味，因而也就是那人性化的王國。」「在這個特殊層次，我們面臨許多不可控制其增長速度的個人語型。」（克里斯蒂娃《後現代主義？》，gtd. in Peter Brooker ed, 1992,199）

　　後現代主義的內在性傾向可以透過後現代主義的語言觀來表現，過去存在主義主張，人說語言、語言是人存在的家園、人是語言的中心的思想已蕩然無存。相反，後現代主義規則是：我們被語言所控制，不是我說語言，而是語言說我，說話的主體並非把握著語言，語言是一個獨立的體系，我只是語言體系的一部分，人從萬物的中心淪落到連語言也把握不

了，反而爲語言所把握的地步，原來聲言發現
眞理的人退化到了今天的「無言」。

後現代主義的本質是多元論。哈桑認爲，
多元論現在已成爲後現代所表徵出的躁動不安
的境況，後現代主義消除了二元論，它將持續
性與間斷性、歷時性與共時性融爲一體。

哈桑指出了後現代主義的幾個基本特徵：

1.**不確定性**（indeterminacy）

包括影響知識與社會的多種模糊性、斷裂
性和移置。後現代狀況中的不確定性來自各個
領域，從科學認識到藝術、哲學，到處都滲透
著不確定性。本世紀初以來，由於量子力學的
創立，科學中的不確定性隨著海森堡的「測不
準定理」、哥德爾的「非完全性定理」而蔓延開
來，量子力學與數理統計中的非連續性現象，
非充分決定性與非局部性聯繫等現象，爲不確
定性提供了堅實的基礎。對當代科學中不確定
性的概括，就形成了一些以不確定性爲基礎的
哲學觀，例如孔恩（T.Kuhn）的新舊典範之間
不可共量性觀點，費若本（P.Feyerabend）的

科學達達主義。在藝術中，還表現為取消界限
的藝術對象，把一切看成不確定的文本、文學
的寓意閱讀、情感風格等等。這種不確定性滲
透著我們的行動和思想，它構成了一個與確定
性世界相對立的一個不確定性世界的存在。

2.零亂性或碎片化 (fragmentation)

　　後現代的世界既然是一個不確定的世界，
那麼它就不是一個整體的系統的世界，後現代
主義反對任何整體化趨勢，聲言全部「存在」
都是片斷、碎片。因此，後現代主義的藝術家
們喜歡組合、拼湊、粘貼、偶合，求助於轉喻、
悖謬、反證據、反批評、破碎性的開放性，未
整版的空白邊緣。提倡尋求差異性、爭論分歧，
在遊戲中創造出與眾不同的東西。

3.非正典化 (decanonization)

　　在後現代主義者看來，一切既成的原則都
應當受到批判，在我們的世界中，唯一能進行
交往的就是語言，每個人在談論話語時，實際
上就是做為一個語言遊戲的參加者。在這個遊
戲中沒有既成的規則，遊戲的規則是由遊戲者

約定形成的，所以沒有什麼權威，沒有什麼要
遵循的東西。從尼采的「上帝之死」到傅柯的
「人之死」，作者之死，後現代主義已揭開了迄
今爲止的全部神怪化的東西，甚至拋棄了它。
特別是李歐塔《後現代狀況》一書出版後，他
的「對後設敍事的不信任」，以及羅逖提出的
「大寫的」哲學已經死亡的觀點後，哲學、政
治的原則已經「瓦解」。

4.無我性、無深度性 (self-less-ness, depth-less-ness)

現代哲學，一開始就是以高揚主體性爲旗
幟的，存在主義哲學有力地批判資本主義制度
下人的異化，倡導人的本質。而後現代主義則
消除了這種自我或主體性，鼓動自我毀滅。它
把傳統的自我作爲整體性對象予以消解，主
體、自我、人都成了被解釋的、被消融的和被
曝光的對象。它否認深度，否認所謂的現象背
後的本質，否認佛洛伊德的表層──深層的心
理分析模式，堅決排斥所謂可以從非眞實性下
面找到眞實性的做法，「自我將自己的缺席人

格化了，它在各類淺薄的作品中傳播自己，拒絕並迴避詮釋。」（哈桑：《後現代轉折》第八章）。

5.不可表象性 (unrepresentable)

後現代主義反對藝術能夠反映或表現現實的觀點，反對偶像崇拜，反對崇高，排斥模仿，尋求卑瑣、低級、平面、虛無的題材。李歐塔說，後現代主義即是那種在表現自己時，將見不得人的卑微性也展示出來的東西。例如，繪畫中的後現代主義者們常常把蒙娜麗莎添上鬍鬚，或標上得了肺炎的蒙娜麗莎的名稱，把蒙娜麗莎從原畫中抽取出來，然後再飄入到「一群奇石組成的山谷」中。

6.反諷 (lrony)

如果我們失去了原則與典範 (paradigm)，那麼，我們就只能轉向遊戲、相互影響、對話、寓言、反省，就只能趨向於反諷，這種反諷以不確定性與多義性爲先決條件，透過反諷，以展示多重性、多義性、散漫性、或然性甚至荒誕性。

　　哈桑的「反諷」，已不是傳統美學意義上的反諷，它的內容已被置換，只剩下一個空名，一個詞的軀殼。它是一種離開了任何制約性的徹底的自由，一種沒有重量的、不可承受的輕飄，或者說是在失重狀態中人的無目的的遊戲和對話。

7.種類混雜 （hybridization）

　　後現代主義的創作是一種大雜燴，是一種專事拼湊、仿制的變體裁文學，它把高級文化與低級文化混為一談，在多元的現時精神作用下，所有文體辯證地出現在現在與非現在、同一和差異的交織中。後現代主義者借助陳腐或剽竊的題材、拙劣的模仿與東拼西湊的雜燴，通俗與低級下流、時序的交錯與顛倒、地點與空間的置換與倒錯、嚴肅題材與大眾題材的交匯等手段，來豐富創作的內涵與外延，豐富作品的表現性，以翻版與摹仿的變體帶來「生命的增殖」。

8.狂歡 (carnivallization)

狂歡（或稱「嘉年華」）是指涉後現代反系統的、顛覆的、包孕著再生的那些因素，是指後現代主義喜劇式的甚至荒誕的精神氣質，揭示了後現代的「一符多音」的荒誕性。因為，在狂歡節裡，在真正的時間生成、變化、復甦的慶典中，人類在徹底解放的迷狂中，在對日常理性的反叛中，在許多滑稽模仿詩文和諧摹作品中，在無數次的蒙羞、褻瀆、喜劇性的加冕和罷免中，發現了它們的特殊邏輯——第二次生命。狂歡消除了各種差異和界限，使所有的參加者既是演員也是觀眾。狂歡使人產生自己就是世界真正主宰的幻覺。在狂歡的迷狂中，人們顛倒了一切，吞沒了一切，使一切正常的生活秩序變形，同時也虛構了一切。

9.參與 (performance, participation)

後現代主義的創作方法是遊戲，這種遊戲歡迎一切人參與和表演，因為，後現代主義者眼中的一切都是不確定的，不確定性就好像是萬丈深淵，無法填平。因此，它需要任何參與

者一起進行行動，來共同書寫、回答、演出。當然，這種書寫、修正等的行動是毫無結果的，因為，作為一種結果，它仍是不確定的，仍然不是結果。但儘管如此，後現代的人的行動是其自我觀照、自我發現、自我陶醉的一種方式，是一種自娛的方式。

10.建構主義 (constructionism)

後現代主義一方面對現代主義的一切提出了挑戰與批判，另一方面也確立了一種新的思想方式、價值模式。後現代主義者否定了現代藝術的對象——現實，但同時，它又在思想精神中虛構、假設了新的雜亂無章的現實。隨著現代社會高科技的發展，世界愈來愈成為被設計與創造中，愈來愈相對於敘事者。因此，後現代主義既是一種解構主義，同時也是一種建構主義。這種建構主義不同於現代建構主義的是，其注重的創新、發明形式是不確定的、無定型的。它維持了一種從唯一的真理和確定的世界，向著互相衝突的形式或不斷創造中的世界的多樣性的過渡。

11.內在性 （immanence）

　　哈桑認爲，內在性是後現代主義的第二大
特徵。內在性指的是心靈透過符號而概括自身
的不斷增長的能力，是指後現代個體借助各種
話語或符號，實現自我擴張、自我增長、自我
繁衍的能力。由於現代科技的發展與新聞媒體
的發展，我們的感官能力在擴張，人的創造能
力、想像能力在擴張，人們透過語言創造了各
種現實（文化現實），將自然轉變成一種文化之
後，又將這種文化轉化成一種符號系統。

(三)後現代主義的文化風格和文化邏輯

　　詹明信認爲，自從資本主義生產方式形成
以來，其歷經的幾個不同階段，都有相應的文
化形態與之相對稱。他認爲，市場資本主義時
代所出現的是現實主義；壟斷資本主義時代所
出現的是現代主義；而晚期資本主義（或跨國
資本主義）所出現的是後現代主義。這三個階
段、三種文化形態是既相聯繫又相區別的，它
們分別代表了我們對世界的不同體驗和對自我

的不同認識。三種文化形態分別反映了一種心理結構，標誌著我們對外部世界與自我認識的性質的改變；特別是後現代主義的產生，標誌著一種文化風格的徹底轉變。

1.後現代主義文化邏輯表現爲空前的文化擴張

隨著後現代知識狀況出現，文化藝術也成了商品，它適應日新月異的商品經濟的變化，在文化中也浸透著商品化經濟的特點。眾所周知的是，高雅文化是陽春白雪，然而卻曲高和寡；而低俗文化雖然流於俗套，趨者眾多，但卻免不了文人學士的批評。而後現代主義文化則打破了高雅與低俗之間的界限，宣布自己從過去那種特定的「文化圈」中擴展出來，使文化徹底進入人們的日常生活，成爲眾多消費品之一。

在詹明信看來，後現代性相當於資本主義的一個新的、跨國的、「信息化的」和「消費的」階段。在這個階段，大規模的標準化商品生產以及與此聯繫在一起的勞動形式都由靈活性取代了。

　　與此相一致的是在文化上也發生很大的變
化。對後現代性進行解釋的一個主要的出發點
是，必須探討時間與空間的縮小，由於新的技
術的採用，使得時間加速和空間縮小成為可
能，產生了新的電訊交往形式，快捷的新生產
方式和適應市場的方法，新的消費習慣、新的
金融組織方法。其結果則呈現為一種新的文化
的和知識的氛圍。

2.表現為精神分裂性的大拼貼和根本的差異性

　　由於後現代主義所探討的是一種完全不同
於現代的時間與空間，透過現代新科技創造出
不同於現代的作品，所以，後現代主義者們就
利用了似是而非的「怎麼都行」的無原則的原
則，如同摸彩一樣地從原有的文化中抽取出一
些人們意想不到的東西，對原有的文化形式進
行大拼貼，形成與以往的任何作品或按照原有
規範可創作出的作品有根本差異的藝術品。

　　例如，中國大陸電影《三毛從軍記》，其實
就是一部反映後現代文化邏輯的影片。影片專
注於一場全新的能指「風暴」，完成對觀眾感官

快樂的徹底統攝。這部影片之所以達到如此效
果，是因爲影片獨具匠心地拼貼了恰切的敍事
情景。它把領袖與兵油子「老鬼」，出盡洋相的
「胖警察」和「訓練有素的方額軍官」、「死得
冤枉的牛師長」、「水性楊花的師長太太」、「養
尊處優的小少爺」等都拼貼在一起，施加在三
毛這個角色的環境中大加調侃。還拼貼了靶場
射擊時無意打中的小鳥，投手榴彈投在身後炸
了班長，練習拼刺刀時連人帶刺刀從草靶中穿
過，炸彈在河裡爆炸炸出的鯉魚滿身焦黑地對
著三毛張嘴叫苦……，這一切都顯示了拼貼與
無體裁、無中心的風格。

3.表現爲歇斯底里的崇高

　　從現代主義的眼光看，愈能揭示或反映事
物本質的作品，就愈具有深度，現代主義的作
品的目的就是要愈來愈深刻地反映自然，它甚
至可以使一個廢棄的汽車堆，乃至一堆工業垃
圾也可以發出種種新的幻覺光芒，設法襯托出
其美的特徵，以致讓人感到賞心悅目，感到崇
高。但是，由於現代科技的發展，把人類表象

世界的能力極限與無能揭露出來了，依照電腦畫報再創的銀幕形象比之以現實主義的替身與虛構更為高超。這些新科技的出現，使崇高的對象不再是一種關於純粹的力量，一件人類有機體與自然形體不可相比的東西，而是關於人的頭腦在再現這些對象時的無能。

在後現代藝術實踐中，由於人們感到無力將現實的各個方面以更深刻的方式表現出來，以致人們把深度削平，把自然本身遮蔽得暗淡無光。詹明信寫道：「或許可以從不同角度來思考這一切，海德格的《林中路》畢竟被後期資本主義、綠色革命、新殖民主義、超級都市不可恢復和不可挽回地摧毀了。後期資本主義的一條超級高速公路，在舊日的田野裡和空曠的大地上穿過，並將海德格的『存有之屋』變成了單元宅房，或許還是悲慘的、沒有暖氣的、老鼠成群出沒的出租大樓。我們社會中的『他者』在這個意義上已完全不再是自然，猶如那種前資本主義社會中曾有過的情況，而是個現在我們必須識別的其他事物。」（詹明信：《後

現代主義，或晚期資本主義的文化邏輯》，載
《世界文論》編委會編《後現代主義》，社會科
學文獻出版社1993，第108頁）。

詹明信認為，我們這個時代的技術已不再
具有同樣的再現能力，所有的汽車、輪船、火
車等都以靜態形式被一台電腦實現出來，它什
麼也沒有，只是一個弄平了的形象表面。這種
機器是一台複製機，而非生產機。對於我們的
美學再現的能力，它們有不同的要求，不同於
未來主義時期舊機器對模仿的崇拜，以及某些
舊的速度和能量雕塑對模仿仍有的崇拜。這
裡，所涉及的只是各式各樣的新的複製過程。
如果說要有崇高的話，那麼後現代主義的崇高
就表現在過程和複製中，表現在這種沒有主題
的拼貼中。

詹明信認為，當代社會的技術很有迷惑
力，這並不是依靠其本身能力的原因，而是因
為它彷彿提供了某種再現速記法，可以用它來
把握權力和控制網絡系統。這一網絡對於我們
的頭腦和想像力來說都是更加難以把握的

——即資本主義第二階段本身的整個非中心化的全球網絡系統。這是一個形象的過程，目前，在當代娛樂文學的整個模式中清晰可見。人們試圖將這種文學描述為具有「高技術偏執狂」的特徵，在這種高技術中，某些公認的全球電腦聯機的線路和網路系統透過一個複合物中的自治的、但又互相聯結、互相競爭的訊息代理的錯綜複雜的合謀，以敍述形式被啓動了起來，合謀的複雜程度常常超過平常人的閱讀能力。合謀理論（及其花花綠綠的敍述表現）必須被看成是想透過先進技術的形象來構思不可能的當代世界體系的整體的降格的企圖。只有從巨大、危險、但還依稀可見的經濟與社會制度的另一種現實的意義上，才能對後現代的崇高，在理論上進行充分的討論。

4.表現爲歷史意義的消失

　　由於以上文化特徵，所以，人們開始告別傳統、歷史、理性，而在非歷史的當下時間體驗中去感受斷裂感。由於有了現代新科學技術，諸如電影、電視劇等的創作手法徹底更新。

在創作中，人們常常混淆過去、現在與將來，
甚至跨越歷史，把一、二千年前的人和事搬弄
到現在或將來，或將未來幾百年乃至幾千年才
可能出現的人和事搬到現在。後現代人的觀念
中只有純粹的、獨立的現在，過去和未來的時
間觀已消耗殆盡。

　　例如，在中國大陸電影《頑主》中，「三Ｔ
公司」為幫助作家成名，召開了一次文學頒獎
大會，其中的一段歌舞場面成為很多人提到的
頗具後現代性的段落，表現出歷史意識的消失
的特徵。登台表演的有帝王將相、才子佳人，
北洋軍閥、國民黨軍官、紅軍將領、解放軍戰
士，有「五四」以來的革命學生，有手捧紅寶
書的紅衛兵小將，有地主老財、資本家和工人、
農民，還有當今走紅的時裝模特兒、穿著比基
尼泳裝的女子健美運動員，等等。中國近代史
上敵對的政治力量都在這裡登台亮相了。開始
時，他們互相敵對、鬥爭，勢不兩立。後來，
音樂、情緒驟然變化，滿台歡樂一片，北洋軍
閥、國民黨軍官、紅軍將領、解放軍戰士拋棄

前嫌親如一家；革命青年、紅衛兵小將與他們
要打倒的地主、資本家手拉手地走在一起，歷
史上的反動派與革命者同台起舞，在兩位幾乎
全裸的女健美運動員的周圍，他們如痴如醉地
跳起了迪斯可，歷史與現實綜合一體。

5.表現為批評距離的消失

　　詹明信認為，在後現代的藝術實踐中，徹
底的零碎意象堆積反對任何現代的形式的整
合，主體或作者已經在這裡死亡了，後現代的
人已經沒有立足之地，剩下的是後現代的自我
身心的肢解式的徹底零散化。在這個零散化的
過程中，人體驗的不是完整的世界和自我，人
已經非中心化了，他無法感知自我的存在，無
法感知自我與現實的聯繫。以人為中心的視界
被打破了，主觀感性消散，主體意向性被懸置，
世界已不是人與物的世界，而是物與物的世
界，人的能動性、創造性因此而消失了。於是，
藝術家成為一台機器，是機器機械地在拼貼，
而不是藝術家在作畫，這裡的藝術家已經沒有
半點情感、情思，也沒有任何表現的熱情。

正因如此，藝術家在這裡的創作，與其說是在構思、創作，不如說是在「複製」、「原作」已經不存在，如同電影拷貝，每一部拷貝都是相同的，誰也沒看見「原作」。藝術品成了「擬象」（simulacrum），即沒有原本的東西的摹本。由於照片、攝影、電視、電影乃至其他文化都已成了可複製的商品，可以大規模地進行生產，以致所有的一切都是「類象」，人們被類象所包圍，從而喪失了現實感，出現了非真的事物，非真的藝術作品。由此，作品與現實之間的距離完全消失了，人們已經不可能以現實為參照來批評藝術作品，人們不可能尋找到一個基點，以使藝術作品與之相比較時形成距離。

正如詹明信所說的那樣，一般意義上的距離（尤其是「批評距離」）在新的後現代主義空間中已經被取消了。我們被淹沒在它那已被充塞滿的空間裡，以致於我們如今已是後現代的軀體無法辨識自身的空間位置，實際上已無法（更不用說理論上）實現距離化。

　　後現代主義是資本主義在全球範圍內第三
次新的擴張的現實。後現代主義試圖賦予個體
主體以關於它在全球總體中的位置那種被強化
了的新感受，它實現了迄今仍是不可想像的再
現這一空間新模式的突破。

第二章
從現代主義到
後現代主義

　　後現代主義的直接起源，應該說是本世紀初的反現代主義。這種反現代主義在文學藝術中出現得較早，繼現實主義、表現主義、現代主義之後出現的達達和超現實主義便是反現代主義的。而在其他領域，如哲學中的反現代主義則一直到法國的「五月風暴」時才出現。當然，也有人認為，從馬克思開始就是反現代主義的了。

一、從現代主義、反現代主義到後現代主義過渡的社會背景

　　現代主義畢竟不同於現代化的概念，現代主義是一種思潮、精神，現代化則是一種要求，尤其是指社會物質生產部門、技術部門的一種規範的進化要求。因此，現代主義向後現代主義的過渡，是一種精神上的思潮或思想運動上的轉變，這種轉變是與現實的社會狀況和一定的思想狀況相聯繫的。

　　在全世界所有偉大的文明中，只有現代歐洲在技術變革中創造出持久的動力，中國人甚至羅馬人對他們祖先的技術成就稍事改進即已滿足，但現代歐洲人卻根據科學方法一代接一代地加速改進，突飛猛進地發展科學技術。歐洲人並不滿足於僅僅依靠實力和財富坐享人類歷史上獨一無二的優越地位。他們在自己與眾不同的文化傳統中，找到了力量和自信的主要源頭。當歐洲人把自己的知識和藝術、哲學和

宗教同其他文明相比較時，使他感觸最深的，首先是千變萬化的歐洲河山和反映明鏡般秀麗風光的文化。正像這個犬牙交錯的海岸線、變幻無窮的美景那樣，呈現生動的觀照。在歐洲人看來，中國和印度以及後來的北美洲的地理和文化千篇一律，而小小的歐洲大陸的地理和文化與之截然不同，在極其有限的空間裡，卻集中了連綿不斷的偉大成就和無盡的希望。

理解這個豐富多彩的文明的線索，就是追溯到現代歐洲起源的本身。歐洲文明來自兩個截然不同的源頭，一個是地中海地區的希臘羅馬古典文明；另一個是北方的日耳曼文化。這兩個源頭由於教會的影響而融合在一起，在融合中又保留了原有的差異。基督教分裂為天主教與新教，語言之間又有裂痕。

歐洲文明的豐富多彩性，使現代主義思想家們很難統一文化藝術，其思想的活躍程度比之任何一個地區的民族更甚。因此，自從進入現代以來，文學藝術中的思潮連綿不斷，隨著古典主義、自然主義的消退，就出現了浪漫主

義、象徵主義、表現主義、現代主義等。之所
以從現代主義過渡到後現代主義，其它方面的
原因大致有：

第一，二十世紀初，隨著人們進入新的世
紀，人們的精神得到了振奮與激勵，邁入新世
紀的人們其思想更加活躍，更富有創造性。

在二十世紀頭十年裡，西歐和中歐一些比
較先進的國家和人民，其心情普遍都帶有清醒
的樂觀色彩，一般人都懷有比過去任何時候都
高的期望。因為在前一個世紀裡，人類尤其是
歐洲人展望即將到來的新世紀，傾向於認為過
去的進步將伸展到無限的未來。從科學技術上
說，新的世紀正進行另一種工業革命，其影響
極其深遠，煤和鐵的時代終於要讓位給電、輕
金屬、塑料和內燃機、電燈、電話的發明。無
線電、電影等的發明，已是人類在生產上進行
偉大的計算機革命的前兆。科學技術的這種發
展，加速了科學知識與工業生產相結合，發明
家使抽象的科學的世界同實際的世界結合起
來，整個歐洲人都變成了具有科學頭腦的人。

但是，正是由於這樣，當科學發生巨大變革時，當量子力學的形成衝擊著機械論與相對論理論時，人們的觀念便迅速地隨著量子力學而轉變了，不確定性迅速地占領思維的陣地，確定性則很快地讓位了。

斯圖亞特·修茲（H.Stuart Hughs）在1981年編寫的《歐洲現代史》（*Contemporary Europe: A History, New Jersey 1981*）中，在談到二十世紀二〇年代的文化時，他認為，雖然二〇年代在政治和經濟方面以保守和謹慎為主要特徵，但在文化生活方面，這些年代都以大膽創新為標誌。在這十年間，現代精神終於獲勝，改變了整整一代人的科學和藝術的特點。但是，這種改變在各方面遠不是千篇一律的。「現代的」或「當代的」這一類詞，在各個文化領域中有極不同的涵義。在物理學方面，它們是指相對性多重解釋和非決定論；在社會思想方面，則是崇尚非理性和過細地關注精確的定義；在文學方面，它們意味著反對感傷主義和採用高音調和硬線條的傾向。但不論在哪

一方面，二十世紀風格都共同具有對上一世紀
不屑一顧的態度，文化創新者拋棄了他們祖輩
的教訓，有意識地選擇了新的詞彙來表達自
己。

　　第二，世界性的經濟危機和戰爭打破了人
們現代化的設想，使現代主義的藍圖成為幻
景。科學技術與生產的結合，使社會財富急劇
增加，在認識上使人們對客觀世界的反映就得
更有秩序，人們津津樂道科學的社會功能，讚
美科學認識的優點。但是，隨著物質財富的迅
速增加，出現了生產與消費之間的不平衡發
展，整個資本主義世界的經濟危機由此而生。
為瞭解決經濟上的矛盾，資本主義列強採用了
擴張政策。於是，導致了第一次世界大戰。

　　戰爭本身也有助於使更多人接受文化上的
新事物，造成了對社會和心理的衝擊，攪亂了
人們既定的思想模式和表現方式，並為人們以
新觀點解釋宇宙做好了準備。在戰後，人們痛
定思痛，回顧戰爭與經濟危機的年代，結果得
出了一個共同的結論，即戰爭宣告了歐洲傳統

文化、現代文化的失敗。人們認為，歐洲資產
階級的那種悠閒的文化傳統已不再能表現新的
生活現實，而應當創造出一些更鮮明更有生命
力的東西來替代他們。結果，就湧現出了許多
反現代主義的、後現代主義的文化風格，湧現
了本世紀最為豐富的文化與科學。

　　第三，本世紀二十年代以來文化與科學發
展的特點孕育了後現代主義。第一次世界大戰
以後，歐洲藝術文學的中心，開始是慕尼黑。
但是，德國的文學藝術是學術性的，它們總是
帶有那絕對理念的陰影。而就文化活動的範圍
與普及性來說，巴黎顯然使柏林與慕尼黑感到
默然失色。這個塞納河畔的城市，在幾個世紀
以來一直是歐洲文學、藝術的首府，其地位是
任何城市所無法比擬的。在整個二○年代，一
小群反現代主義作家在戰前還只是從事實驗性
寫作的先鋒作家，而一進入二○年後便控制了
文壇。這些新作家的共同點是他們都注意象徵
性意義，注意那種能出人意外地引起埋藏在深
處的美感的事情和具體細節，卻不是像攝影一

樣準確地描繪和敍述現實。法國的達達主義針對哲學、道德、社會組織甚至宗教中的一切「虛偽的價值」爆發了憤怒，繼之而後起的超現實主義，則追求一種超過日常生活經歷以外的新的現實，一種「荒唐的邏輯」。

例如，《尤利西斯》（1922年）這部著作，其小說的作者本性就是個漫遊者，自我流放到歐洲大陸，對心理分析運動敬而遠之。小說敍述在都柏林街上，酒館和中產階級家庭中度過的一天生活——作者充分施展了他的文學想像力：文字遊戲和諷刺詩、零星的回憶、片斷的外國語摻雜其間，看似一片混亂，只有仔細的研究才能看出其間精巧的聯繫。作者詹姆士‧喬伊斯因此作的出版而聲譽上蓋過任何小說家。

無獨有偶，人們日常遵奉的科學，在此時也發生了革命性的變革。二十世紀初，物理學成爲居首要地位的自然科學，它取代了在達爾文時期與之地位相似的生物學和地質學。十九世紀後期，生物學提供了比喻的觀念及思想方

法：實證主義的、決定論的、唯物的，這些特點適合廣大知識分子的精神狀態，而且看來也易於運用於其他領域。而在二十世紀，物理學的更抽象和不確定性的語言，吸引著一個對所有決定論都持懷疑態度的社會。由於盧瑟福對放射性現象的研究，普朗克和愛因斯坦不謀而合地得出了輻射現象並非連續的波，而是一定的單位和量子。這個結論是革命性的，物理學的危機得到瞭解決，能和原子結構的變化，都可以用量子的觀點來解釋。經過德·布羅意、海森堡與薛定諤的努力，非連續性、不確定性、測不準、非充分決定論等觀念替代了早先明確而單一的解釋。自然科學的這種變化具有兩重意義：一是發展了人類自我懷疑的精神，二是發展了皈依宗教的態度。前者則構成了反現代主義和後現代主義的基礎。

二、反現代主義

第一次世界大戰前後的整個社會科學，都出現了空前的繁榮。在哲學、社會學、人類學、文學、詩歌、小說、音樂、繪畫、建築學等各個方面都出現了群星燦爛的局面，反現代主義思潮也蓬勃興起，雖然只是曇花一現，但畢竟給後現代主義的產生做了奠基性的準備。

第一次世界大戰結束時，一代獨具匠心的社會思想家正在退出歷史舞台，或者跨入新的學術活動方向。在奧地利，整個半世紀內最有影響的人物是西格蒙德・佛洛伊德；在義大利，貝內迪托・克羅齊已成為哲學界無可置疑的領導人物；在德國與法國，馬克斯・韋伯和埃米爾・涂爾幹創立了經驗主義的社會學理論；在英國，分析哲學的反形而上學本質獨樹一幟，成為本世紀以來哲學運動中最強大的思潮之一。從實質上看，分析哲學、邏輯經驗主

義、反形而上學的性質與後現代主義「形而上學的死亡」是不同的，但分析哲學、邏輯經驗主義反形而上學的理論則可以作爲從現代哲學演變到後現代哲學的一個環節。後現代哲學是對分析哲學、邏輯經驗主義哲學否定的否定，而形上學是在遭到批判——削弱而後走向死亡的。

　　在第一次世界大戰以後，哲學、社會學方面的後現代主義並沒有形成氣候。因此，在此，我們主要是介紹文學藝術中的達達主義與超現實主義。

(一)達達主義

　　達達主義是一場文學和藝術的運動，其規模是國際性的，其性質是虛無主義的。它產生、發展於本世紀一、二〇年代，是一種類似於當今後現代主義的文學藝術領域中的思想潮流。特里斯坦‧查拉（Tristan Tzara）在1916年2月8日下午6時，發現了DADA這個詞，它是一種思想狀態，與立體派作爲一個畫派、未來主

義作為一種政治運動不同。

　　達達主義的主要特點是：它既有破壞性的一面，也有建設性的一面。它一次又一次地亂彈琴、吶喊、手舞足蹈，設法使資產階級震驚。達達主義在柏林和巴黎引起的騷動，環繞這一運動的革命氣氛以及它對所有事物進行的全面攻擊，使批評家相信它唯一的目的是破壞一切藝術，破壞文化的恩賜。但是，作為一種否定精神的象徵，其本身是一種建樹，即建立了一種否定精神。我們可以從達達身上看到產生推動自身革新的永不衰竭的力量。

　　1914～1918年的戰爭，在很多方面是整個思想、文化和社會制度最後崩潰的證明。宗教信仰、合理的思考、高尚的價值觀彷彿暗暗與歐洲文明國家發動的屠殺相抵觸，知識分子、藝術家卻像政客、軍事家一樣，每每寬恕這場屠殺。英法聯軍與德軍在凡爾登一線的激戰引起了多方面的危機，而傳統的價值觀和責任心的瓦解已先於戰場上的具體事件而發生。在達爾文、馬克思、佛洛伊德和愛因斯坦的時代，

眞正的科學家、眞正的工程師、眞正的藝術家和眞正的人是反傳統觀念的人。正如易卜生所說，藝術家的職責是把界標換個位置。

在繪畫方面，構成二十世紀的特殊風格的是對法國印象派的反叛。至少從十八世紀六十年代以來，歐洲繪畫一直是在巴黎學派的影響之下，而印象派作品是巴黎開出的最美好的花朵。然而，非正統的作法變成了正統。在1875年那時認爲是很大膽的作法，三十年後就顯得平淡無奇了。在本世紀年輕的一代看來，印象派缺乏新意，顯得膚淺，它對感官的感染力太明顯，輪廓和線條卻又不清晰。

老一輩畫家中唯一沒被摒棄的是保羅・賽尙（Paul Cézanne），他被稱爲「現代繪畫之父」。二十世紀的各種新畫派開始時，無一不受其影響。賽尙的作風是向原則挑戰，以致後起的一群反傳統的藝術家，創作出了在色彩和畫風方面狂放不羈的作品，這些作品被稱爲「野獸派」的作品。它們具有鮮明的輪廓，強烈的對比，產生了既和諧又突出的效果。

　　在「野獸派」之後，立體派和未來主義繼
承了「野獸派」的風格，最終打破了統治畫壇
數百年的思維方式。他們懷疑理性，轉向了非
精緻的非洲藝術，發現那裡既有天真的直率，
又有結構上的技巧，他們將這些看作是從盲從
中解放自己，走向真實世界的憑藉物。

　　在文學界，象徵主義試圖炸開生活的表
層，為的是顯示難以捉摸的無意識的世界。他
們檢查語言，尋求它缺少什麼，以直覺尋求與
刻板思想不相容的洞見，攻擊中產階級藝術和
高雅審美趣味密不可分的信念。

　　正是在這樣的情形下，達達主義便嶄露頭
角了。起初它不過是作為先鋒派作家與藝術
家，後來逐漸形成破壞意識。他們嘲笑約定俗
成的審美趣味，故意分解藝術。這樣做，並非
是打算探索新的藝術形式，而是希望找到文化
遭受腐朽的道德觀感染的病灶，探索創造性和
生動性開始分手的瞬間。因此，它從一開始就
既是破壞性的，又是建設性的；既然輕浮的，
又是嚴肅的。達達主義是一種辯論家的姿態，

是一種玩弄破爛不堪的殘留物的遊戲，……是一種當眾處決虛假道德的行為。達達肢解藝術，把詩歌化為語音，把音樂化為基本的音階，把繪畫化為平面、角、色彩和簡單線條。人們認為，達達主義是一種清除藝術中風格和倫理贅疣的嘗試，是一種反藝術。

作為達達主義的繪畫藝術，主要是表現為杜象（Marcel Duchamp）的成名作《走下樓梯的裸體者》（1912）。這幅作品一展出，便使當時的藝術家們大為驚駭，使之名聲大噪。這是一幅孕育達達主義的作品。之後，《大玻璃》則明顯是達達主義的了。他摒棄了從純粹視覺上展示技巧的手法，擺出了一些「現成品」。《自行車車輪》（1913）、《瓶架》（1914）、《噴泉》（1917）等，這些作品是反藝術的表示，嘲弄著整個鑑賞觀念和形式觀念。它向價值觀體系提出了挑戰。杜象故意選擇了當時實用的物品，來代替聯想，代替藝術中認為是崇高的審美理性，以便邀請大眾來區別這些物品和他認為能量與想像力業已耗盡的藝術。

　　另一位達達主義者是被戰爭驅逐到美國的法國藝術家阿爾瑟‧克拉萬（Arthur Cravan）。他把達達主義帶進了美國。在他的繪畫中，往往使用人們稱之為「無定形」的手法，即在畫面上一無所有，只有一個騙人的名字，其中在他為施蒂格利茨（Alfred Stieglitz）創辦的《攝影作品》的後繼刊物《291》中的插圖，作了一幅這樣的畫，畫上畫了一個火花塞，上面寫著諷刺性的題目：《裸體的美國少女》。這不僅暗含著對藝術的攻擊，而且也暗含著對拘泥於機械運動的未來主義者的攻擊。在克拉萬的推動下，1913年之後的紐約便成了達達主義活動的中心。

　　1917年，杜象向在「中心大畫廊」舉辦的獨立美術家展覽會送去了他的「尿盆」；而醉心於不連貫手法之要義的克拉萬，也試圖在會上發表演說。克拉萬演說時打算剝光衣服而遭到了阻止，他只是上氣不接下氣地說了些用心選好的穢語。但是，他和達達主義者在後來的歲月裡，卻宣稱這次演講是達達的一次大勝利。

這一年，「達達」一詞得到了明確的界定，被廣泛地使用，也出現了以達達命名的雜誌。其影響不僅除了德國與法國、美國，而且還有瑞士等。在德國的科隆曾經舉辦的一次達達活動中，應邀的觀眾要通過一家啤酒店的廁所，才能進入「畫廊」。在漢諾威，達達主義者庫爾特‧施維特（Kurt Schwitters）創作了一些巨幅拼貼畫，最著名的一幅彷彿具有有機生命力，「長」穿了他的房子，「擠」走了他的房客，「控制」著他的存在。

　　達達主義出現在一個其絕對信念已經動搖的社會裡，個人面對機械化程序和生物學的決定論，看到適合活動的範圍變得愈來愈狹小。達達主義反映了此時的人們對資本主義的發展惶恐不安的心理狀態，達達主義如實地反映了不斷增長的荒謬意識。它是關於現實的支離破碎的意識，關於不僅推翻理性和傳統思維模式，而且整個地推翻有秩序的存在觀並以精確、系統的語言加以表象的信念的意識。

　　達達主義者不承認有主宰者，只承認他們

自己，因為他們沒有發現其價值觀值得去信任
的人。當規範的倫理學為了民族擴張，在十幾
面旗幟下重振雄風之時，顯然道德判斷難以證
明是否合理；在形式、結構和內容正在發生深
刻變化之時，美學判斷也幾乎無甚意義。這樣，
達達明顯缺乏價值觀，不承認有好壞之分，它
既不是虛無主義的徵兆，也不是無政府主義的
證明，而是對於一個懷疑舊教條卻未找到新信
仰的時代精神面貌的敏銳反應。

　　達達主義是消極的，因為它排斥過去的成
就；它又是積極的，因為它強調在創作上持懷
疑態度的必要性。它包含著一代人的矛盾，這
代人生於藝術進行革命的時代，而成就於戰爭
年代。他們由於相信創造即是行動，便使自己
反叛的意識戲劇化，從而產生了通常否定藝術
家的社會影響。

㈡超現實主義

　　超現實主義既是一種文學，也是一種藝術
的流派。它不是一種新的表達方法，而是不受

任何理性控制、不受任何美學和道德控制的思想革命。

　　超現實主義是被用來修改我們原先關於現實的定義的。它所使用的種種方法——自動寫作、夢境記錄、恍惚敍述，作為偶然影響的結果而創作出來的詩歌和繪畫以及描繪矛盾狀況和夢幻形象的藝術，都為著同一個基本目的，即改變我們對世界的認識，並因此而改變世界本身。

　　「超現實主義」一詞首先出現在阿波利奈爾的荒誕劇《蒂雷西亞的乳房》裡。該劇寫於1903年，而於1917年首演，副標題是「超現實主義創作」。在阿波利奈爾看來，這個術語表明了與轉達基本現實相類似的方法。他認為，當人們想按照走路的動作仿製什麼時，就發明了輪子，而不是機械腿。同樣，當藝術家想轉達基本存在的真實時，他並不是著手做自然主義者的生活切片，而是進行詩人的引發性想像。

　　漢斯‧李希特認為，超現實主義充分準備變得充滿生機後，便從達達的左耳跳出來，一

夜之間，把達達主義變成了超現實主義者。布烈東、艾呂雅和阿拉貢等這些確立巴黎達達重要組成部分的人物，成為這一從事反叛、醉心自由的新的思想形式的領導人。

1924年，超現實主義者們發表了《超現實主義革命》，指出了要進行劇烈變革的義務。這份雜誌很快就觸及了政治，最後終於導致了另一份雜誌的誕生，它的名字叫作《為革命服務的超現實主義》。

1925年，這場新運動躍躍欲試，它採取了一種魯莽而又熱情洋溢的行動，開始與反動勢力戰鬥，決心面對保守主義去爭取自由，在藝術與社會領域進行公開的戰鬥，他們反對文學界的中產階級，把精神方面的順從行為和中產階級的乏味在思想上歸因於理性主義和邏輯。

達達主義者大多要從社會活動和政治活動中解脫出來，而超現實主義者的革命活動則逐步從奧妙深藏的藝術世界中伸展到更為直接的政治舞台。因此，可以認為超現實主義者好像提供了一條紐帶，連接著1848年走上街頭的波

特萊爾和1968年走上街頭的那些持不同政見的大學生，也即連接著晚期浪漫主義的熱情的社會義務和一些學生的擴大化的目的。超現實主義最初的政治傾向是共產黨，後來又逐步叛離了共產黨。

超現實主義也影響到了電影、繪畫等領域。例如路易‧布紐爾（Luis Bunuel, 1900-1983）執導的《安達魯之犬》，在影片中，一位婦女的眼睛被剃刀切為兩半，創作出了畫家與作家難以獲得的視覺效果的多變形式。布努埃爾自謂這些電影是「有意為之的自動創作」的產物。正如同超現實主義繪畫藝術中的大拼貼藝術作品一樣，拼貼技巧是故意為之的。

第二次世界大戰期間，歐洲的超現實主義者來到了自由世界——美國，布烈東等人一直在美國待到戰爭結束才回到歐洲。一直到本世紀七〇年代歐洲的「五月風暴」，人們認為，都與超現實主義有著某種政治上的聯繫。

超現實主義很容易被當成自動創作法的同義語。事實上，布烈東在第一個《超現實主

宣言》中就有了這樣的意味。自動寫作的基本
作用是向亞里斯多德和笛卡爾關於藝術和現實
性質的設想挑戰，並把生機歸還給因宣傳和日
常實用而被弄得萎靡不振的語言。在布雷東看
來，藝術家的職責絕不是模仿自然，也不允許
自己受邏輯和理性的約束；而且在運用語言的
目的中，也不是要做講究實用的工具。藝術的
真實目的是擴展我們對現實的限定，在超現實
主義發展的後期，作者們紛紛要求加進一點點
理性，以致自動寫作寫出的作品也愈來愈少。

　　在超現實主義的繪畫中，畫家並沒有一個
主題就開始作畫了。威廉·魯賓在解釋超現實
主義繪畫時說，畫家在不是打算畫什麼東西時
就開始畫了，當他揮筆的時候，畫本身開始自
作主張，畫筆自然運作，畫即刻變成了一位婦
女或一只鳥的記號。畫家作畫是自由的、無意
識的。例如，劉易斯·卡羅爾 (Lewis Carrall,
1832-1898) 的《艾麗絲夢遊仙境》，描繪著一種
奇境：一只玻璃杯、一把梳子、一柄刷子、一
個針插，一根火柴，充塞著由天空當四壁的房

子。又如德爾沃（Paul Delvaux,1897-1978）
的作品《藍色的火車》（1946）裡，有一條表面
看來實實在在的街道，上面行駛著列車，站著
幾個帶有點古斂姿態的半裸體婦女，前者同後
者的出現顯得十分不和諧以致變了形，她們的
性特徵破壞了畫面上其餘事物的現實性。街燈
被畫得形如婦女的乳房，攔車水泥注上也抱住
了列車的鐵門、前燈和側燈。車輛及其背景如
此生硬，機械的現實被擬人氣氛破壞了。由於
無人駕駛的車輛看上去在月光中一動也不動，
它們的實用性質已經消耗殆盡。所以，畫面是
在追求一種夢境。

　　達達是懷疑現實的，而超現實主義則在改
變現實，肢解現實。超現實主義透過自動寫作、
夢境敍述等方式聽任機遇過程來確定作品的形
式，聽任無意識的多變性來創作多彩的語言符
號效果。對超現實主義者來說，詞語是自由的，
其確切涵義、活力以及引發聯想的力量，正是
在於它們避免了強加的意義，不依賴理性說教
和詩詞鑑賞的法則而結合。在這裡，超現實主

義也與後現代主義創作方法一樣，強調超現實主義的遊戲的重要作用，他們借鑑兒童的集體遊戲，以避免意識控制的任何可能性。達到此目的的方法是群體創作，但每個人都不知道他人要說什麼，表達些什麼。這類遊戲中最有名的是「美妙的死屍」，它是一種類似接詞遊戲的變種。例如，「美妙的死屍幹什麼？」接著是「美妙的死屍要喝新釀的酒」。再如，「當孩子們打爸爸的耳朵時，年青人就都長白頭髮了」，「日子是什麼？」「一位婦女在黃昏時分裸體而浴」等等。

　　迷戀色情，是超現實主義的一個特點。超現實主義者不滿意現今社會的枯燥乏味和冷冰冰的限制，希望有一個在他們看來不僅包含色情，而且還包含他們試圖借以擴大意識範圍的所有方法的世界。性慾特別重要。因爲它使人們注意自發的、本能的和直覺的行爲，也是人人都能使用的本領。在縱慾的過程中，個人畢竟又會認識到理性控制有其轉化點，還會認識到超現實主義者所不厭其煩地重複的境界

——幻想是可以得到的現實。超現實主義者涉及色情的程度反映在基里柯、恩斯特、艾呂雅等許多人的繪畫裡，也反映在阿拉貢的《巴黎的鄉民》和《何蕾娜的私處》為代表的作品裡。他們關心男女的歡合，開鑿赤裸裸的性防護堤，認為把愛情與理性結合起來，是破壞了愛情。正如布烈東所說的，「愛的行為恰似詩歌或繪畫，就戀愛者而言，如果不是以進入恍惚狀態為先決條件，就要被取消資格。」一如自動寫作，夢的回憶或引發幻覺，它也是達到某種目的的方法。

　　超現實主義是一種對待現實的態度、世界觀。在十九世紀的科學、政治思想和藝術實驗的浪潮中，出現了現代主義；在二十世紀，不僅我們的生活方式有了改變，而且我們對現實的感知也發生了莫大的變化。現實主義依靠感覺能力來察知世界，而超現實主義則依靠於內在的直覺和想像力來創造世界。超現實主義關心想像力的解放與現實主義的擴充，這正是後現代主義所要做的。後現代主義與超現實主義

在本質上具有同一性。

三、後現代知識的狀況

　　第二次世界大戰給歐洲造成的創傷，其最為嚴重的是知識分子的流失，一部分被納粹屠殺，一部分死於戰爭，一部分流亡國外。致使文化的重心迅速轉向了那個實用主義占支配地位的國家──美國。

　　在第二次世界大戰以後的美國，實用主義已經成為美國文化的核心，當人們談到美國文化時，自然要將它與美國本土哲學──實用主義聯繫起來，儘管在美國的大學哲學系中，實用主義從未取得過占支配的地位，但是，實用主義是一種大眾化的世界觀。而在第二次世界大戰前後的歐洲哲學則是極度專業化、技術化的，因此，實用主義很難介入這場專業化的哲學運動中。但是，五十年代以來，奎因（W.van. Quine）等人又將邏輯哲學與美國實用主義結

合起來，形成了邏輯實用主義。之後，戴維森與羅逖形成了所謂的「新實用主義」，從而使實用主義成為後現代主義的哲學基礎。

不僅是這樣，實用主義還是整個美國當代文化的基礎、知識的基礎。羅逖對實用主義做了三點概括：第一，「它只是運用於像『真理』、『知識』、『語言』和『道德』這樣一些觀念和類似的哲學思考對象的反本質主義。」第二，「在關於應該是什麼的真理和關於實際上是什麼的真理之間，沒有任何認識論的區別，在事實與價值之間沒有任何形而上學的區別，在道德和科學之間沒有任何方法論的區別。」第三，「對研究，除了對話的制約以外沒有任何別的制約，這不是來自對象或心靈語言本性的全面制約，而只是由我們的研究伙伴的言論所提供的零星制約。」(王勇，1992，243-255)

不僅美國人接受了許多歐洲的文化，而且在美國的歐洲學者也同樣為實用主義所同化。因此，最具有典型的後現代知識狀況的當屬美國。李歐塔認為，到第二次世界大戰結束以後，

歷經十九世紀以來的多重變革,從文化、科學
到藝術的遊戲規則均已改變。

　　科學始終與敘事發生衝突,用科學自身的
標準來測量,大部分敘事其實只是寓言傳說。
但是,科學除了在陳述有用常規和追求真理方
面可以不受限制,它仍然不得不證明自己的遊
戲規則的合法性。於是,它便創造出有關自身
地位的合法化話語,即後設敘事──哲學。

　　但是,第二次世界大戰以後知識狀況有了
很大的改變。這種變化的起因是電腦的誕生。
李歐塔說,隨著社會進入被稱為後現代的年
代,知識改變了地位。這種改變至遲發生於五
〇年代末,它對於歐洲文化來說標誌著重建的
結束。自從四〇年代以來的所謂尖端科技,都
是與語言相關的,科學知識在電腦的時代,已
經成為一種話語,它可以透過某種轉譯,成為
電腦的訊息,並加以處理。

　　這些科技的變化對知識的存在和發展產生
了巨大的影響,它使知識不斷地改變形態,產
生前所未有的影響。因此,探究知識的轉換,

獲取知識轉換的方式，在當代變得十分突出。知識的本性就是它能透過某種管道轉變成可接受與可操作的訊息，在電腦時代，知識只有被轉變成一種訊息量時，才是可操作的。如果構成知識體系的東西不能被轉譯成訊息，那麼它就會被拋棄。

在我們這個時代，訊息化已經是一個突出的時代特徵，新的研究成果都必須轉換成電腦語言，知識的生產者與運用者都必須掌握訊息化過程，學會電腦的操作，瞭解並具備把知識轉換成電腦語言的手段和能力。

從此，我們可以見到明顯的知識外在化，知識與生產的結合愈來愈密切了，知識的供應者和使用者之間的關係，愈來愈具備商品的生產者和消費者的關係所具有的形式，即價值形式。不論現在還是將來，知識為了出售而被生產，為了在新的生產中增值而被消費。在這兩種情形中，知識都只是為了變換，它不再以自身為目的，它失去了自己的價值。

在最近幾十年中，知識成為首要的生產

力，這已經是顯著地改變了已開發國家的就業
人口構成，這對開發中國家來說也是最主要的
薄弱環節。在後工業和後現代時期，科學將繼
續保持並且可能加強它在民族國家生產能力方
面的重要性。由於這種形勢，我們有理由認為，
已開發國家和開發中國家的差距還將繼續增
大。

　　由於知識已經成為與生產能力相關的商
品，知識與生產的結合形成了知識經濟的時
代。所以，以往國家之間曾經為控制領土而開
戰，後來又為了掠奪原材料和廉價勞動力而開
戰，而在不久的將來，我們可以想像，它們會
在爭奪訊息而進行無聲、無武器的戰爭。

　　知識的這種狀況改變了知識的合法性根
據，它不再像啟蒙時期以後需要借助於「後設
敘事」來論證合法性，而是借助於知識本身能
否與生產相結合形成交換價值。因此，在這樣
的狀況下，人們對「後設敘事」採取懷疑與摒
棄的態度。科學的敘事功能，即講述關於自然
界的故事的功能也已經沒有必要了。

在電腦的發明與普及化之後，意味著一個全面創新的時代的到來，無論是科學、技術、文學、藝術、繪畫、建築、電影電視、戲劇，乃至經濟、政治體制，都面臨著一種創新，這種創新趨勢要求擺脫原先已有的原則、模式。李歐塔認爲，科學、技術與資本儘管處理問題的方法是實事求是的，但是，也是使觀念無限具體化的方式。它們的眼界是知道一切，能辦到一切，擁有一切——眼界向無限延伸。這樣一種知識創新的趨勢，構成了後現代的狀況。

四、從「上帝之死」到「人之死」

西方哲學對後現代主義的反應是較遲鈍的，但現代西方哲學的批判精神卻與後現代主義相謀合。自從馬克思主義開始，現代西方哲學就一直是資本主義制度的批判者。

進入二十世紀的西方哲學，主要是集中於對語言問題的認識論研究。語言學被用來爲包

括文學與宗教在內的人類學、神話學和社會模式提供類比的說明。按照黑格爾的觀點，整個歐洲的歷史是「自由意識進步的歷史」，是精神的自我搜索。然而，在開始無法找到，最終又在米諾瓦的貓頭鷹的尋找下，找到了自我的時候，它的危機也同時來臨了。它發展成的自我意識的理性方案開始失效，它所確立的意義日漸暗淡，它所指的方向已經喪失。正如尼采所描寫的「狂人」向世人宣告的那樣，歐洲精神的完成就是上帝的死亡，上帝統治的終結，因為在黑格爾那裡，上帝實際上就是絕對精神。因此，在尼采筆下的「狂人」所尋找到的失去了的上帝正是歐洲的統一性，上帝曾賦予歐洲以歷史的統一性和連續性。尼采在《快樂的科學》中這樣寫道：

　　　　你是否聽說過，有一個狂人大清早手持提燈，並穿過菜市場不斷地大喊：「我尋找上帝！尋找上帝！」由於四周的人均不相信上帝，遂引起一陣騷動；怎麼搞

的！他失魂了嗎？其中一個說道。他是不
是走錯路了？另一個說。還是他迷失了自
己？他害怕我們嗎？他在夢遊嗎？人們議
論紛紛，哄然大笑。這個瘋子突然闖進人
群，開張大眼睛瞪著大家。

「上帝到哪裡去了？」他對人們大喊，
「我要告訴你們，我們把他殺了，你們和
我！我們都是謀殺他的凶手！然而，我們
是怎樣把他殺死的呢？我們怎麼會把大海
喝乾的？是誰給了我們一塊大海綿，讓我
們抹去了整個地平線？當我們把地球從太
陽的鉸鏈中卸下來的時候，我們幹了些什
麼呢？我們的地球正在飄向何方？我們正
在向何方墜落？難道要遠離太陽，永遠墜
落下去嗎？向前還是向後？向左還是向
右？向一切無窮無盡的虛無中摸索？籠罩
著我們的難道不是永恒的空虛？沒有盡頭
的黑夜來臨了，天越來越冷了，難道不該
在大白天點上燈籠？我們難道沒聽見掘墓
人在埋葬上帝？難道沒嗅到上帝屍體正在

腐爛？上帝並不是不朽的。上帝死了，永
遠死了！我們把他殺死了！我們將何以自
解，最殘忍的凶手？曾經是這塊土地上最
神聖與萬能的上帝如今已倒臥在我們的刀
下，有誰能洗清我們身上的血跡？用什麼
水來洗清我們自身？我們應該舉辦什麼樣
的祭典和莊嚴的廟會呢？難道這場面不會
對我們顯得太過於隆重了嗎？難道我們不
能使自身成為上帝，就算只是感覺彷彿值
得一試？再也沒有比這件事更為偉大的了
——而因此之故，我們的後人將生活在一
個前所未有的更高尚的歷史之中！」(qtd.
in 余鴻榮，138-139)

　　尼采所說的這個狂人已經感到黃昏的來
臨，他相信即使在白天也不得不點上燈籠。在
這裡，歐洲精神的完成也同時是它沒落的開
始，是上帝的黃昏。狂人所說的上帝的死亡，
不僅是指宗教意義上上帝的死亡，而且更重要
的是指形而上學的死亡，形而上學在上帝那裡

得到了擬人化的象徵。隨著上帝即形而上學的死，歐洲兩千五百年來的精神即用以解釋世界和存在的意義的精神變得暗淡了，最高的價值解體了，而這種意義和價值曾是形而上學所賦予並保證其有效性的。

上帝之死對尼采來說，則意味著歐洲精神作為哲學和基督教的終結，意味著它指導人的思維的力量已經耗盡，它那不言而喻的統治地位已徹底動搖；意味著迄今被看作人類存在最重要成就的精神成果的喪失，因為形而上學的本質是對一個超感覺的世界的信仰。在此意義上，尼采指出了價值的貶值。這既是他對歐洲精神的非神話化作出的貢獻，也表明他對歐洲前途持悲觀主義的態度。尼采所說的「我們殺死了上帝」和「我們怎樣把它殺死的」問題，答案正是這樣：透過啟蒙運動，透過征服自然，透過把自身從陌生的強制和監護下解放出來。尼采筆下的狂人朦朧地提到了哥白尼的發現和近代科學對宇宙的無限性的認識，在宇宙裡並沒有上下左右之分。這說明，沒有辨別方

向的出發點，人類的存在是無根基的，人沒有
自己的家園。這樣，歐洲精神便喪失了它的合
法化基礎，而這恰恰是它把它的一切信仰變成
科學和知識的企圖的失敗。人類所創造的一
切，現代自然科學中人認識的一切、改造一切
的主體，都是精神創造出來的，用以自我安慰、
自我欺騙的東西。

　　歐洲哲學的發展史曾對存在主義的意義作
出各種解答，然而，上帝的最終死亡，意味著
這一思維框架的解體，意味著這一思維方式失
去了立足點與方向。

　　尼采的上帝之死，在當時也僅僅是預言，
在那個時代，預言形而上學之死的尼采的思
想，並沒有在歐洲引起什麼後果，尼采在《快
樂的科學》「狂人」一篇的末尾也說出了他自己
的苦衷，他說：「說到這裡，狂人靜下來，舉
目四望，聽眾寂然無聲並驚訝地看著他。最後，
他將燈籠擲在地下，燈破火滅。接著他說：『我
來得太早了』，我來得不是時候，這件驚人的大
事尚未傳到人們的耳朵裡，雷電需要時間，星

光需要時間，大事也需要時間，即使在人們耳
聞目睹之後亦然，而這件大事比星光距離人們
還更為遙遠——雖然他們已經目睹！」

　　然而，沒過多少年，尼采曾預言的那個時
代就到來了。馬丁・海德格為這個時代的到來
做了理論和精神的準備。接著，一種「形而上
學死亡後的狀況」出現了，這種狀況被後結構
主義者們所提煉，為李歐塔等人所概括並推
廣。

　　尼采預先宣布了上帝的死亡。隨著來到的
是人的死亡，因為人的價值最終要以上帝為依
據。所以，如果沒有上帝，人就不能生活，至
少不能像他以前那樣生活了。因為，意義是一
個給予意義上的主體的存在和另一個接受這個
意義並構成它自己的意義的主體的存在。意義
在此之前是透過上帝之口來表明的，後來則透
過人這個主體的萬物尺度來表達。然而，沒有
上帝就意味著人不能生活，就意味著原來的意
義觀的解構。

　　在尼采之後，結構主義者們找到了語言，

在言語的結構中，主體消失了，主體自身分解了，主體失去了它自己的結構，也失去了世界的結構，而言語的結構代替了這兩者。於是，文學與藝術的創作，也就是言語結構自身的一種構成，即作爲一種自我結構的產物的語言，又被假定是依據於作爲一種自我結構的產物的語言。思維成就了一種投骰子的活動。

　　拉岡把佛洛伊德返老還童，認爲，無意識不是被壓抑的本能的秘密世界，而是言語的源頭。因爲，言語不是一個說話的主體的表達，而是顯示一種無意識的東西。傅柯努力把科學方法運用於歷史研究，他竭力尋求於他稱之爲「認識」的結構，並將研究歷史根據的考古學方法運用於歷史本身。他尋找歷史變遷的譜系，並把語言作爲研究的線索，因爲語言是唯一客觀的、被結構化的現實。語言的存在只是隨著主體的消失而出現的。這樣，尼采宣稱上帝之死，超人已經到來，而在一百年後，拉岡、傅柯等人又宣布了人的死亡，出現了排除主體的語言存在的觀念。

　　拉岡、傅柯等人的後結構主義觀點還集中在以下三個方面：

　　第一，他們把歷史看作是由一系列斷裂的、不連續的矛盾、對立所組成的，旣沒有一種目的論的理性能使其體現出連續性，也沒有一種更高層次的必然性使其成爲一種統一體。

　　第二，他們認爲，啓蒙運動所推崇的主體性，只是一種形而上學思維的虛構而已，事實上眞正的主體並不存在，主體始終處於被統治、被禁錮的狀態。眞正的主體是佛洛伊德的本我或本能的慾望衝動或無意識，是戴著荊冠受苦受難的基督，但同時，又是眞正意義上的叛逆者，在本質上是桀驁不馴的、顚覆的、反秩序的。

　　第三，他們認爲，無論是自然科學和精神科學所尋找的意義，所發現的眞理，都只不過是思維著的精神創造出來的神話。意義與眞理是傳統的形而上學所夢想的，是一切權威的統治體系始終作爲合法化的工具和假面具來使用的。

　　從尼采到後結構主義者拉岡、傅柯的思
想，動搖了形而上學以及整個現代知識、現代
世界的觀念乃至資產階級社會的合法化基礎。
儘管這一否定不完全是合理的，但他們畢竟在
歐洲精神的黃昏中點亮了理解這種精神衰亡的
火種。

第三章
後現代的藝術形態

　　與現代主義相比，後現代主義雖然盛行於藝術、哲學、建築等領域中，但它還沒有像現代主義那樣成爲一種生活的態度、生活的方式。現代主義曾經在二十世紀是一種藝術實踐，它不論在建築、工業設計、繪畫、造型藝術，還是在音樂、舞蹈、詩歌創作，甚至其他文化領域，都獲得了自己的領地和實質性的成就。然而，後現代主義雖也是藝術實踐，但迄今其所創造的成就與現代主義相比，仍然是微不足道的。不過，後現代主義代表著一種新的思想解放運動，它比之現代主義更具有批判的懷疑的精神，它代表著一種任性自不受壓抑的

趨向，是一種生機勃勃、敢於挑戰的標誌。

一、後現代主義的造型藝術與建築藝術

　　後現代主義在建築方面得風氣之先。它可以表徵在俄勒崗州波特蘭大市的一座高樓大廈，或者塔肯州路易斯維爾的修曼那公司的總部大廈上。這兩座大廈都是後現代建築大師格雷夫斯的得意之作。後現代主義與現代主義背道而馳，在諸如圖解化、平面化、人為的不和諧、怪誕的審美方式等方面，與現代主義大相徑庭。在歐美各國，後現代主義製造了數不勝數的胡亂塗鴉式的繪畫作品，並以這樣的創作來嘲弄現代主義的有深度的高尚嚴肅的藝術。

(一)造型藝術

　　後現代主義的造型藝術始於本世紀二〇年代的反現代主義。本世紀二〇年代，在紐約舉辦的獨立藝術家協會展覽大廳裡，法國藝術家

杜象在展覽廳中放置了他在垃圾堆裡撿來的一只生產於1917年的立式陶瓷小便池，他在壁上簽名"MUTT 1917"，作品名稱爲「噴泉」。展覽開幕後不久，觀衆就由吃驚和不知所措轉變爲憤怒，他們當場搗毀了這件「瀆神」的「雕塑」。博物館的負責人問杜象怎麼辦？杜象並不沮喪地說，拼起來就行了。最終，「噴泉」成爲紐約現代藝術館值得驕傲的經典藏品之一。

杜象這一作品的意義在於他企圖擺脫一切傳統的重荷，把垃圾堆裡撿來的便池之類的污穢之物抬高到藝術的高貴地位，這一行爲本身是一場革命。

後來，杜象在解釋「噴泉」時是這樣說的，後現代主義，也就是有些人所謂的新寫實主義、普普藝術（Pop Art）、集合藝術等，它是由達達的餘灰復燃而成的。我使用現成物，是想侮辱傳統的美學，可是他們卻欣賞這些現代物的美，乾脆接受這些現代物，我把瓶架和小便池丟到了人們面前，是用來挑戰的，而現在他們卻欣賞它的美了。大家是否體會到，「噴

泉」上大下小、豐滿柔和的曲線外輪廓是否與達芬奇的「蒙娜麗莎」的外形非常相近，達芬奇在許多人中選擇了畫蒙娜麗莎，而我則在千萬件現代成品中選擇了小便器。現在，它們卻是博物館裡的珍品。

　　造型藝術與建築是密切相關的。隨著工業建築與工藝技術的發展，造型藝術使用了現代工業技術為手段。1950年，安東尼・卡羅來到了美國，開始創作大型鋼鐵結構，他的作品不再使用基座，而是傾向於水平方向，用雜七雜八的材料做雕塑。其作品「大衛・史密斯之禮讚」是用鋼板、工字鋼和其他工業材料即興任意拼湊的。卡羅的這種作品其影響極其深遠，以致在1965年倫敦舉辦的「新的一代」展覽，其展覽作品的直接靈感來源於卡羅。展覽中雕塑都是用鋼板、玻璃纖維、聚胺脂、硬質纖維板和木頭等為材料的。

　　羅森伯格是一位後現代畫家，他的繪畫風格也影響了造型藝術。1946年，他的作品第一次獲得大獎。但他還是情不自禁地做了許多三

度空間的作品，他在曼哈頓商業區的「河岸」上散步，半天就可以將自己的「調色盤」裝得滿滿的，雨傘、污穢的鳥標本、丟棄的廢輪胎、剃鬚鏡、明信片。用這些東西拼湊著後現代主義的作品，進行後現代主義的實驗。「交織字母」是勞申伯格最著名、被複製得最多的三度空間作品：一個在鼻子上塗了顏料的安哥拉羊標本，站在一個用木板拼湊起來的彩色平台上，羊的身子被套在一只輪胎中，作品標題是自我解釋性的，因為幾個字母都被畫出來了，一個穿過一個，正如山羊穿過輪胎一樣。這件作品意示了勞申伯格如何以巧妙的惡作劇的通俗方式，充當了讓五〇年代美國藝術題材與色情文化「調情」的皮條客，並以極其隨意的態度代替了現代主義嚴整的邏輯。

在整個六〇年代，美國已流行後現代主義藝術作品，這些作品都是由技術手段成批生產的部件所組成的第二現實，和由複製、消費和平面感為代碼的後現代文化。安迪・沃霍爾基於一個擴展了的藝術概念，用過剩的湯罐頭疊

起了金字塔，將好萊塢的性感明星抬高到與蒙娜麗莎一樣的層次。從而，把藝術變成爲像電視節目一樣的「快餐」，成爲一種萬物皆美通俗的普普藝術。

在這樣後現代造型藝術影響下，建築也大量地生產後現代作品。奧登伯格第一個把造型藝術與建築相結合，他的早期作品是六〇年代初製作的《商店》。這是一組帶有可交替部件的軟形體。其創作材料主要是食品、日常生活用品和水果刀、衣架之類。他把自己的根基牢固地紮在美國的平凡事物中，把生活平庸而具體、巨大而瑣碎的現實性當作壯麗的奇觀來幻想，從而超越了波普藝術的小家子氣，顯示了一種「迪士尼文化」特有的幽默和情調。例如，把一個普通的衣架放大到高十二米多，在眞實的建築環境中會有怎樣的一種氣慨呢？似崇高，又像滑稽。六〇年代中期，奧登伯格開始把一些日常生活用品放大到大型紀念碑規模，他設想用一塊鐵板來覆蓋曼哈頓，把他當作擋雨板；在芝加哥公園裡製作一個巨型汽車擋風

玻璃刷子，刷子插在湖中，湖面就是它的弧形平面；還構思用一把直立的大剪刀代替華盛頓紀念碑；豎立一個巨大的口紅來取代倫敦皮卡迪利廣場上的厄洛斯雕像。1970年後，他構思的某些作品開始製作出來。「大泥鏟」(1971)、「球棒柱」(1977)、「孤獨人的雨傘」(1979)、「匙狀橋與櫻桃」(1988)、「被埋葬的自行車」(1990) 等先後在世界各地落成。

　　愛德華・金霍爾茲是又一位後現代藝術家。他在1964年製作了「回到道奇38型汽車座位上」，這個造型作品展示了一輛俏皮汽車，上面覆蓋著藍色植絨花紋，當你打開車門時，隨著一股香水撲面而來，在汽車的後座上給你的第一個印象是猥褻動作，一個男孩子用一隻手伸進女孩的褲子裡。收音機裡播放著當天氣象預報，地上扔了一只空啤酒罐，另外幾只扔在不遠處的草地上，透過反射鏡而與整體作品連接起來。金霍爾茲的另一作品是「國立醫院」，在一個巨大的、灰色的盒子裡，裝有一扇門和一個鐵柵欄窗口，觀衆只能從門、窗中看到裡

面，迎面衝來一股消毒劑味，兩個男人側臥於防雨床單上，手腕被牢牢鎖在床上，兩人的頭是兩只明亮金魚缸，每個缸內裝有兩條游動的黑色金魚，魚的身子不斷地時隱時現，好像病人在思想。這種場面似乎給人一種親臨殺人現場的感覺，既令人噁心，又令人難忘。

　　1975年，日裔美籍人伊薩姆・諾吉奇為底特律的哈爾特廣場所做的「多吉噴泉」及其周圍相關建築，成功地把人情味與寬闊、莊嚴感結合起來。在八英畝花園中，在大面積寬敞的綠地和廣場入口處閃閃發亮的鋁製塔門的襯托下，環形的「多吉噴泉」像一個炸麵包圈，它高出圓形花崗岩水池近八米，用兩根成對角的支柱支撐著兩根支柱之間成120度角地大膽偏離中心，噴泉水流是用電子計算機程序控制的，從薄如蟬翼的美妙水霧到聲如震雷的圓柱狀噴射的水，表現了無窮變化的水景色彩。它與拋光的不銹鋼和鋁質材料組成的交響音畫，賦予哈爾特廣場一種技術和太空時代的隱喻。

　　此外，還有地景藝術，1970年，羅伯特・

史密斯在美國猶它州鹽湖上製作了「螺旋堤」
(Spiral Jetty)。1977年，華爾特・德・馬麗
亞製作了《閃電的原野》等，都是地景藝術的
藝術品。1979年，克利斯托還將計畫把柏林的
德國議會大廈包裹起來。地景藝術把雕塑由神
聖之顛推到了社會政治與旅遊景點的懸崖邊，
最後抹掉雕塑與非雕塑、生活與藝術界限。

　　從七〇年代以來，雕塑的發展趨於多元
化，有「廢物藝術」，用塑料、橡膠、膠合板等
破碎變形的物體，拼成誇張性的、幽默的視覺
形象。有新表現主義，把政治貫注於雕塑作品
中。還有仿真主義、新抽象主義等等。

(二)建築藝術

　　古典主義的建築風格是裝飾的，用樣式協
調功能；而現代主義的建築是非裝飾性的，以
功能爲一切的尺度，形式根據功能。那麼，後
現代主義的建築又是如何的呢？人們認爲，談
到後現代主義，就不能不說到後現代的建築，
因爲建築是所有的人都能親眼目睹的，是一切

高雅之士與平庸之輩都能談論的。

　　首先對古典主義建築發起攻擊的是一位維也納人阿道夫・洛斯，他在1908年寫了一篇題為「裝飾與罪惡」的文章，極力主張取締古典主義裝飾風格，認為，裝飾就如同犯罪，古典時期所有的藝術都是色情的。他認為，一個國家的文化可以透過它的廁所牆壁被塗鴉的程度來評價，在小孩子方面，這是自然現象……但是，在現代成年人身上就是墮落的症狀。刪除裝飾，意味著減少創造時間，增加工資。要是沒有裝飾，人就只有工作4小時，而不是8小時，因為今天的一半的工作是奉獻給裝飾的，裝飾消耗勞力，因而也消耗健康。於是，在此之後，現代主義建築風格大興，玻璃盒子一樣的建築迅速地矗立在歐美大地上，設計者的重複模仿使現代城市千篇一律。自從二十年代開始到五十年代，建築的現代主義從豆蔻花季進入了成年，並迅速地老化。這些由鋼鐵和玻璃構成的洪流很快使人們感到厭煩了。一個最為典型的例子是，1955年建造的美國聖路易斯城的一大

片工人住宅樓群，它是由鋼、玻璃、混凝土建成的，在十四層大樓中每層都設有空中街道，有酒吧、俱樂部、商店等。這座建築完工後曾得到設計大獎，因為這一工程既有方便居民衣食住行的空中街道，又有高度、空地和草木。但是遺憾的是，人們寧可居住在每天往返數公里的郊區，卻不願在擁擠黑暗的混凝土盒子裡享受閒逛的樂趣；在電梯和樓角陰暗處冒被搶劫的危險。於是，樓裡住滿了來自南方鄉村的移民和黑人，犯罪、吸毒、械鬥等罪惡，在這裡找到了最適合的場所，並迅速滋長起來，政府為了使這個住宅區適合居住花了幾百萬美元，一次又一次地修理被損壞了的電梯、打破的門窗、被亂塗亂畫的牆壁，曾開了多少會，都無濟於事。直到1972年7月15日，政府不得不下令炸毀這個住宅區進行徹底的改造。這次炸房事件引起了後現代主義者的極大關注，他們認為現代建築風格因這次炸房而死去。

　　第一位後現代主義建築的設計者是羅伯特・文丘里。文丘里生於1925年，六〇年代開

始成名，被稱為建築學後現代主義之父。他認
為，現代建築風格與現代社會的多元化很不相
稱，它過於狹隘，太理想化、太集體主義、太
缺乏人性。好的建築應當到處存在著不確定性
和對立，建築既是形式又是實體，既是抽象的
也是具體的。

　　1962年，文丘里設計了「我母親的住宅」。
這個設計吸收了美國郊外「又醜陋又平淡」的
餅乾盒式房屋的傳統風格──灰泥牆面、木製
結構、傾斜的屋頂、門廊、居中的煙筒等。文
丘里的機智成功之處是對這些無美感特色的維
妙維肖的模仿，使房子在明顯平淡感中發出一
種無法言喻的「怪味」，並暗示觀眾，在這平淡
之處還有一種文雅的趣味感，機智的組合和俏
皮的諷喻。在房子正面，文丘里把牆增高到屋
頂以上幾英尺，從而造成了個假門，然後從中
間一分為二。在底部，他把門處理在一個大方
凹框裡，大門上方的過樑和開的拱形一方面在
視覺上把上部一分為二的裂隙與下部的門廊連
接起來，另一方面又強調了二者的分離。像現

代主義慣用的幕牆結構一樣，他把正面的過樑
與拱形處理得像紙一樣薄。

　　母親的住宅其外表出奇地簡單，內部卻異
常地複雜，房間不是方形，而是各種奇怪的幾
何圖形，且面積很小，這與巨大的正面形成對
比，與奧登伯格放大日用品的普普風格有異曲
同工之妙。但是文丘里的設計是緊湊的、合理
的，充分考慮到使用效果的。以樓梯爲例，文
丘里本人解釋道：它「基本上是虛的，……因
遇到煙囪，寬度突然變窄，踏步跟著偏歪。」
「樓梯作爲單獨一個構件處在一個彆扭而殘餘
的空間是不好的；但是，牽涉到使用和空間等
級的地位，它成爲恰當地適應整個複雜和矛盾
中的一個片斷，這樣還是好的。從另一觀點看，
它的形狀也並非不好；樓梯的底部可以做坐息
的地方，也便於起步。還可以放置準備上樓的
東西。這座樓梯像板房風格的住宅一樣，需要
較大底部以適應底層規模較大的需求。二樓的
小『暗梯』同樣彆扭地遷就房間的剩餘空間：
在一個層次上，它不好找，設計古怪；在另一

層次上，它像一部靠牆的梯子，可以擦洗高窗、油刷天窗。」(《世界建築》，1993年，123)

文丘里設計的另一後現代建築是《基爾特公寓》(1960～1963)。這是一座爲老年人設計的寓所。它是一座六層樓的公寓樓，文丘里採用了既實用又便宜的方形外形，這種平凡廉價的大樓在城市裡實在是太多了，所以它與其他建築物、街道等十分相配。但是，文丘里在設計建築兩面嚴格的對稱性及中間部分分別向前向上的體量感上，卻表現出了一所教會慈善公寓的堂皇氣慨，具有高貴感。下部大門如同「我母親的住宅」一樣地凹進去，門上方的「行會」(Guild House) 幾個大字與整個建築協調地構成了一種象徵形象，卻沒有絲毫的做作與多餘之感。頂層六樓陽台上方是一個美麗的弧形，它爲建築正面從大門到頂層陽台秩序的長方形加了一頂古典的帽子，方與圓的結合彷彿就像一枚革命者的勛章，而對著繁華的鬧市和人群無聲無息地沉浸在對當年叱咤風雲經歷的回憶中。

　　文丘里的風格引起了「普普」藝術在七○年代的興起，形成了一個建築的後現代主義時代。八○年代末，文丘里為倫敦國家畫廊新館擴建工程做了設計。在這個設計中，新館的柱子、壁柱與簷部，包括柱與柱之間的比例、各部分的柱高，全然與老館相同，但柱與柱之間的等距節奏則變化很大，採用了隨機性節拍的非等距排列，老旋律、新節拍。新館主立面造型被分成前後兩個層次，一個是石牆，一個是玻璃窗。石牆突在外面是老手法，兩層樓間的夾層玻璃則退在後面，新材料為內部採光功能服務。整個新館將外部的歷史形式和裡面的現代功能的矛盾衝突大膽展示出來，以獲得一種交響問答的矛盾和諧感。即用非傳統的方法運用於傳統，把歷史與當代混合起來。

　　英國的查爾斯‧詹克斯（Charles Jencks）在其《後現代建築語言》（1977）中，是這樣來評論文丘里的，「寧要模稜兩可和緊張感而不要直陳不誤；寧要兩者兼有而不要非此即彼；要雙重功能性元素而不要單一要素；要混雜的

不要純粹的；要總體上的亂七八糟，而不要一目了然的統一。」（王岳川、尚水編，1992，370）

　　在文丘里之後，後現代主義建築已經席捲美國、歐洲與日本。1983年，美國的菲利普‧約翰遜設計了「紐約電訊大樓」，電訊大樓採用花崗岩貼面，底部有一個結實穩固的基座，基座有開敞的柱廊，人們可以在由高腳櫃腿組成的樹林裡遊逛，它為麥迪遜大街提供了一個五、六層高的寬敞「林蔭地帶」。大樓進口是一道厚實的拱門，拱門高達24米，裡面開著一個小門，上部有一圓形花窗，使人聯想起中世紀的教堂。而內部大廳則是個異教的禮拜堂，在羅馬風格的弧棱拱門頂下，安放著一尊華麗的雕像，它是電訊公司舊樓上的裝飾物。這座建築的最明顯特點是它的帽子。從基座向上的垂直線條達到頂部時，有一排柱廊橫跨整個立面，約有幾層樓高，然後突然向上變成一座十米高的山牆，但它在中部挖掉了一個很大的半圓缺口，因此，帽子與樓腿取得了協調。

　　此外，還有查爾斯穆爾的「義大利廣義」

（1980）、泰勒・博菲利的「宮殿，劇場和拱門公寓群」（1983）、詹姆斯・斯特林的「斯圖加特新博物館」（1983）、邁克・格里夫斯（Michael Graves）的「波特蘭市政府」（1982）等，都是後現代建築的典型例子。從建築設計的風格的派別來講，後現代建築有直接復古主義的，有新民間風格的，有新裝飾派的，有文理主義的等等。

　　空間是建築的本質。然而，後現代主義建築的空間觀有歷史的特定性，它植根於習俗，無限的或模糊不清的界域感，空間延伸時沒有邊緣。後現代派建築師總免不了有精神分裂症，他們不能拋棄現代主義的敏感性，同時只要願意，就撿起折衷式的殘片，住宅平面有圓形、卵形，既方又圓，模稜兩可，被人們稱爲「不完全形式」，總是殘缺的留待觀看者來想像的。

二、後現代主義的繪畫藝術

　　後現代主義作為一種風格顯然屬於藝術的，詹明信所說的後現代主義的幾個重要特徵：斷裂感、零碎化、平面感與距離感的消失等，都是就藝術創作的風格而言，特別是繪畫藝術，是最能體現後現代風格的。

(一)普普藝術

　　普普藝術是後現代藝術的最初也是最流行的形式，它起源於英國，流行於美國，是「大眾藝術」或「流行藝術」的簡稱。普普是popular的簡寫音譯。在五、六十年代，普普藝術被人們也稱為新達達主義、新現實主義，後來評論家始用普普藝術來表示，這個詞很容易記，遂流行使用「普普藝術」一詞。

　　普普藝術形成於五十年代，最著名的代表人物是羅森伯格。但是，羅森伯格卻不是普普

藝術的創始人，其創立者應當是英國的漢密爾頓的畫作「到底是什麼使得今日的家庭如此不同，如此有魅力？」(Just What Is It That Makes Today's Home So Different, So Appealing?) (1956)，這是一幅畫，作為杜象的門徒，漢密爾頓的畫採用了拼貼的手法。這幅畫只有比普通十六開紙大一些，畫紙上畫了一座現代的公寓，裡面側身坐著一個裸露的女人和一個肌肉發達的男人，房間內是大量的現代文化產品：電視、音響、放大的漫畫書封面，真空吸塵器、廣告等。透過窗子還可以看到一個電影螢幕，螢幕上映著「爵士歌手」裡的男主角的特寫鏡頭。漢密爾頓採用拼貼手法將現代的娛樂產品集中一室，表現了現代人的物質與精神生活，反映了現代社會與生活的世界是不同於過去的，反映了我們與周圍環境的關係。

　　六十年代，普普藝術在英國得到了發展，出現了像彼得・布萊克、彼得・菲利普斯、喬・蒂爾森等藝術家。他們的作品一般都推崇截取

現成品，以描繪、拼貼日常生活場景為特徵。

六○年代初，普普藝術流行到了美國。1961、1962年，紐約舉辦了兩次重要的展覽，一是「新現實主義者」展覽，表現了大量普普藝術的繪畫作品。之所以出現如此現象，是因為五○年代抽象表現主義占據美國畫壇，五○年代後期，抽象表現主義由於過分遠離生活實際，純粹追求畫面效果，在唯美的形式上愈來愈遠。所以，普普藝術看到了這個致命的弱點，主張直接反映多變的現代生活。

羅森伯格是美國普普藝術中卓有成就的藝術家。羅林伯格最初是使用自動繪畫方法，在畫布上亂塗顏色，再把真實的東西貼到畫布上，破壞抽象表現主義的模糊空間，同時又透過現成品來填補藝術與生活之間的距離。1955年，他做了「床」，稱為結合繪畫，他把一個薄棉被和枕頭放入畫框中，然後潑上顏料，讓顏料順流而下。接著在1959年，他創作了「交織字母」讓一隻山羊站在拼貼的底盤上身穿著舊輪胎。1955～1959年創作了「奴女」，使用宮女

裸體像，畫了一根棍子，棍子撐著一只盒子，盒子標著一隻雞的標本，盒子四周貼滿了照片和古典裸女畫。1961年，他創作了《第二個登陸的飛躍》，1963年創作了《財產》，1964年創作了《平底船》，更大範圍地利用廢舊物品進行集成作品的創作。

　　沃荷是另一位著名的美國普普藝術家，他作畫的風格是重複或複製，即以複製的方式將相同的東西在畫面上無休止的排列，例如他在早期作品「可口可樂的瓶子」，將可口可樂瓶子做沒完沒了的排列，從而使觀眾想起那超市中的置物架。六〇年代，沃爾霍把興趣投向廣告、漫畫、電影海報以及美國電影明星。例如瑪麗蓮‧夢露是普普藝術中最有影響的作品之一，在畫面上從頭到尾地重複夢露的像，除了顏色深淺、用光暗淡的不同外，均是同一個夢露的像。沃荷製作此畫的目的是紀念夢露這位影響美國的性感電影明星。沃荷也因此而成為美國知名的普普藝術家。

　　後現代繪畫代表著一種藝術的潮流，是精

神分裂式文化的興起。

　　威什爾是一位表現電視商業和電影雜誌女性的藝術家。他善於用混合媒介製作普普藝術，如將鐘錶、電視機、空調機作為裝配元素用於作品，有時還配上音樂、創造一種城市環境。在這種環境中，實物或照片具有真實感，而他的畫則與此形成對此。他最為著名的系列畫是「偉大的美國裸體」，一個個女裸體橫臥於畫面，但這些女裸體臉部形象只表現輪廓，省略了眼睛、鼻子，只有人們熟視無睹的紅嘴唇，身體部位突出聳起乳房和鮮嫩的皮膚，給人以強烈的刺激感，就連平時最為禁忌的部位，威舍爾也畫得維妙維肖。

　　此外，反映普普藝術的畫家還有羅森奎斯特、奧登堡、印第安那、李奇登斯坦等人。

(二)奧普藝術 (Op Art) 或「視覺派藝術」

　　奧普藝術流行於普普藝術之後，約出現在二十世紀六〇年代中期。奧普藝術重視對色彩、光學、物理學等科學原理的探討，強調繪

畫與心理學的關係，研究視覺對各種圖形的感應能力。在創作中主要是使用各種繪畫儀器如尺、圓規來代替畫筆，以補色、色度的深淺、透視、對比等手法來引起觀衆視網膜的刺激，造成光效幻覺的效果。

　　視覺派藝術的產生，主要在於重視視覺效果的畫家們對抽象表現主義、普普藝術的不滿，認爲它們太隨意、太鄙俗。主張要吸引觀衆，但不要觀衆參與藝術，旣不聯繫具體，也不表達感情與體驗，基本上是利用視覺變化來造成一種幻景。視覺派的藝術淵源則可以說是綜合立體派、未來主義、螺旋主義等畫派的。

　　德裔美國畫家約瑟夫・艾伯斯（1888～1976）是視覺派藝術的先驅，早在四○年代他就致力於運用顏色進行錯覺試驗，其作品常常用方塊套方塊，造成繁複的景深。組畫「向方形致敬」就是運用一個套一個的方形，創造了一塊好像永遠連續的效果。油畫「鮮明的揭示」透過簡單穩定的方塊形狀，以及扁平的色塊和冷暖色調直接結合的方法創造出一種光效應幻

覺。1963年，他的《色彩的相互作用》一書出版，論述了他自己運用光效應的理論、經驗，從而成為視覺派藝術的重要代表著作之一。

　　維克多·瓦薩雷利1908年出生於匈牙利的法國美術家，是一位傑出的視覺藝術的代表人物。瓦薩雷利的作品一般是依靠平展的幾何抽象圖形，運用數學的方法對這些形狀加以組織，直截了當地適宜標準的色彩，利用不同的形式如壁畫、書籍、掛毯、玻璃、馬賽克、幻燈片、電影電視等來設計，創造抽象組織中運動與變形的幻覺。幾乎在每一種光效應設計方法的發展中，都作出了貢獻。「索拉塔—T」是瓦薩雷利1953年創作的，其大小為6英寸×15英尺的立式三聯畫，這三塊透明的玻璃屏飾，可以布置成各種角度，以創造直線圖案的各種不同組合。瓦薩雷利自稱這是「折射」的作品，涉及到以不斷變成的形象所形成的玻璃或鏡面的效果。

　　原籍阿根廷的法國畫家朱利奧·帕爾克繼承瓦薩雷利創造的光效應經驗，但後來又廢棄

了瓦薩雷利的那種繪畫語言和圖景，以完全不同的審美境界創造了用軟玻璃立方體的活動藝術，如「連續與運動」、「連續與光」等，都充分運用光來創造立體感。他還透過利用三稜鏡或一種透明合成樹脂等，引起透明效果，以及色彩和形狀的反射。

光效應繪畫的影響是巨大的，可以說是視覺藝術史上的一次革命，曾導致了一場滿布繪畫運動。在這類繪畫中，由色彩、筆觸或色點構成的網狀或馬賽克式的圖案，鋪滿整個畫布，而且好像是要脹出畫布的界限。視覺派藝術在七〇年代就開始走下坡了，但作爲後現代藝術的一個支派，已經廣泛地滲透歐美和日本的建築裝飾、都市規劃、家庭裝潢、娛樂玩具、櫥窗布置、廣告宣傳、紡織品印染等各種領域。

(三)鋒刃畫派

鋒刃畫派產生於六〇年代的紐約，是美國的前衛派藝術，是美國「非繪畫性抽象藝術」的一個分支。鋒刃畫家一般不採取塗抹顏料的

方法來作畫，而是將顏料（通常是丙脂樹酯）粘貼在畫布上，灰色底色或畫布常常成塊地裸露著，此派的作品致力於表現那種舒適而乏味的生活，作品呈現出一種冷漠、單調的特質。

「鋒刃畫」的創作手法是先勾出鮮明清晰的線條輪廓再著色成畫，作品講究色域間強烈的色調對比，精細安排的色調差異，追求光滑完整、不顯手法筆觸痕跡的畫面效果。

海倫・弗里肯瑟勒創造了「漬染法」。用調稀的油色直接傾倒在未經塗底處理的新畫布上，以使油色滲染畫布。她運用這種畫法創作了一系列緊湊的高色調作品，如「內地風光」、「海洋的荒地」等。

莫里斯・路易斯則將「漬染法」與「灑滴法」結合起來，在作畫時，先將畫布塗白，然後將調得很淡的丙稀顏料從畫面頂端向下流動，以造成多種多樣的自然效果。有時他又用海綿沾上顏色，在疊起來的畫布上反覆塗染，使整幅畫面交融成一片。

朱勒・奧利斯基（美籍，俄國人）開始運

用「漬染法」，後來又改用「噴射顏料法」，將
霧狀的顏料用噴槍直接噴在畫布上，使畫面上
艷麗微妙的色彩與柔和鮮明的色調由中間向四
周逐漸擴散、減淡，造成一處明亮而朦朧的印
象。有時他還用拖把、鐵鏟、滾筒、手套等來
塗抹上色。這種方法強調了色彩的作用，同時
又表現了明暗變化。例如他創作的「糟糕的本
加諾」、「顫動的瞬間」等。

　　「鋒刃畫」活動期十分短暫，由於它採用
的是刻板的輪廓和直線而不是用精緻勻暢的形
式，以致愈來愈走向拘泥造作的境地，成為完
全適應個人癖好，迷惑與取悅視覺的手段。最
後，不可避免地為其他畫派所取代。

(四)超現實主義繪畫

　　超現實主義畫派是六〇年代初期在美國興
起的一種特殊的繪畫風格。超現實主義繪畫吸
收了普普藝術中的許多因素，它的最初階段只
是單純地反對繪畫的抽象化與理智化。後來，
則將傳統中的寫實主義推到自然主義的極端，

即極其精確地摹擬照相技術的效果，追求所謂的客觀具象。他們所採用的這種方法是，如實地記錄我們視覺範圍形象的巨大變革。超現實主義畫家的創作風格一般都體現在：借助照相機收集素材，因為照相技術的發展給西方現代藝術家提出了嚴重的挑戰，有的藝術家往往借助照相為媒介來進行繪畫，不過從未把照相當成表現視覺真實的手法。但是，自從普普藝術出現以來，照相現實主義者大量借用照相機搜集素材，這是因為他們認為照片可以使現實具體化，可以概括一個視覺現象的最適度瞬間。照相機為攝取一切現實的真實事物包括裸露的人體等提供了可能。並且，依據照片作畫也可獲得其他方法達不到的效果。如焦點、景深的突然改變，各種角度的透視變化等。

　　超現實主義繪畫還借助機械把資料從攝影轉移到畫布上去，畫家們把傳統的繪畫風格與新的技術成果結合起來，在繪製作品前通常借助幻燈機把幻燈片放映到畫布上，或借助反射型放映機把照片反射到畫布上去，然後根據畫

布上的映像仔細地畫出素描，再畫成油畫。超現實主義畫家還在畫筆上下功夫，製作了「噴霧畫筆」，使繪畫的輪廓均勻、光滑。

超現實主義的主要畫家是托姆·布萊克威爾、馬爾科姆·莫利、查克·克洛斯、理查德·艾斯蒂斯等人。

布萊克威爾的作品以追求高度的精確性爲目標，所選取的題材大多以機動車爲主。在他作品「好抵牛肉館」中，在那輛閃閃發光的藍色旅行車的車身上又折射和反射出鄧金小吃店的招牌。在他的「大街」一畫中，商店的櫥窗在展示出它本身商品陳列的同時，也反射出櫥窗對面的斷斷續續的景物。在這些畫中，前景與後景是調了位置，所以呈現在畫畫上的景物，是不符合一般的透視原理的。但它卻以一種新型的立體感和空間感，以精確微妙的色彩關係，達到了高度的眞實境界，從而使觀衆深信不疑。

馬爾科姆·莫利的作品則顯示了與普普藝術的密切關係。他不追求那種爲新聞報紙廣告

或是漫畫所採用的粗糙印刷程序，而是專注於
人們在封面漂亮的雜誌與旅遊手冊上或明信片
上所看到的那些高質量色彩印刷品的製作效
果。他的《鹿特丹港前的阿姆斯特丹號輪》和
《美國艦隊在鐵爐谷》等「船景畫」，是根據明
信片和旅遊廣告來畫的，作品的色調細膩，明
亮光滑，極其精確完整。

　　查克・克洛斯則專門以人物頭像為作畫的
對象，把照片上的人物頭像移植到繪畫中，像
照相那樣複製人物，並注意焦點的位置。該模
糊的地方模糊，該清晰的地方清晰。

　　理查德・艾斯蒂斯則喜畫街道兩旁商店玻
璃櫥窗，並透過玻璃櫥窗上正反面的字體來顯
示深度。

(五)電腦繪畫

　　電腦繪畫是在電腦家庭化的情況下出現
的。大規模積體電路和微電腦的產生，為電腦
繪畫提供了現實的條件。自六〇年代以來，電
腦繪畫開創了繪畫藝術的新局面，人們只要按

著滑鼠，點上畫筆、線段、色彩等即可在電腦螢幕上亂畫一通。1983年，巴黎現代藝術博物館舉辦了「電腦藝術」展覽，到目前為止，電腦藝術不僅包括繪畫，而且包括電影、電視、錄影藝術、幻燈、攝影放映、全息攝影、電子音樂、電腦作曲、立體聲響、光電活動布景、電子遊戲、複印藝術等等。

電腦繪畫是指用電子計算機製作的圖畫，它是藝術家們在自己頭腦中構思成圖形，然後透過程序來指揮電腦創作出藝術家用的構思，這是一人—機相互作用的過程。其最方便的地方是隨時可以修改、貯存與複製。同時，電腦還透過數字化處理能獲得比人工調製的顏料更理想的效果。

由於後工業社會出現的電腦文化，所以傳統已經擺脫了束縛，變得靈活無比，在後現代模擬再現的傳統中，我們所看到的只是以其外表的樣子，以其風格上的姿態來存在，毫無超越物質的現象。藝術家模擬再現過去的現象，

只是電腦時代經濟必然產生的機械反映。藝術家仿製過去的風格，只會把歷史的觀念及模擬再現的觀念弄得更簡單明瞭，而不會更複雜艱深。人們對藝術家的要求是，做好把過去轉變成立即消費品的工作，把所有歷史關係的包袱全都甩掉。消費品中包括所有的歷史事件，但這些事件又必須以拼貼法的方式存在，快速變動不居，表現了我們這個混亂的現在。

　　施蒂芬・亨利・莫道夫說道：「在後現代創作的精神分裂症之下，藝術家已學習到如何把傳統的特色，當成流通的貨幣使用，當成一種物質和永恆的變壓器，去充滿某一個特定的階段的藝術品。如此一來，我們便看到了如何使『過去』再一次成為『現代』的方法與途徑。用這種方式，心靈理智在模擬再現時，所產生的各種極端的活動，可以把歷史中的各種意象保存下來。從各種切斷破裂之中，我們得到瞭解放。時間以其巨大無比的轉動力量，飛速通過一大片擠滿了千萬電腦的原野，維納斯在沉思中的每一條街上坐著。現在的羅馬市民被打

扮成帝國時代元老院找古帽古服的參議與軍士。這樣一來，我們就更容易看清，當我們把博物館的玻璃瓶打破之後，我們可以從中獲得些什麼。」（王岳川等，1992，422-423）。

　　然而，當今西方的繪畫藝術並沒有因為出現了普普藝術，電腦繪畫等新潮而結束，而是愈來愈狂放、愈豐富多彩，新的繪畫流派日益增多，各國之間也存在差異。例如，德國有「新表現主義」；義大利有「超前衛」；法國有「新自由現象」；英國有「新精神」；美國則有「新意象」、「新表現」、「新具象」、「新浪潮」、「具象表現主義」、「敘事具象」、「圖案與裝飾」、「新象徵」等等，不一而足。我國個別學者在研究後現代主義時，稱這些現象為「後現代主義之後」現象。

三、後現代主義的音樂藝術

　　音樂是與客觀世界聯繫較少的較純粹的藝
術。馬克思認爲，音樂是在勞動者勞動中的喝
喊聲中誕生的，但是，隨著音樂的發展，音樂
的旋律愈來愈純粹地成爲音樂作曲家表達自己
感情的產物。不過在當音樂變得愈來愈純粹的
時候，也正是能欣賞它的人愈來愈少的時候，
音樂不但脫離了現實，而且也脫離了聽衆。後
現代音樂正是一反高雅音樂之常態，回到自
然、回到聽衆的懷抱的音樂。

　　過去的音樂是封閉在音樂廳裡的，然而，
二十世紀六〇年代以來，隨著電視的普及，電
視機成爲家中的一個必要的組成部分，電視加
入了人們的生活，在電視媒介中，所有其它媒
介中所含有的與另一現實的距離感完全消失
了。電視機作爲一種特殊的機器，它能傳達給
我們無窮無盡的形象與聲音，但它卻不是長久

的，而是短暫的、轉瞬即逝的，它帶給我們的只是眼前的趣味，我們很少花很多精力來認眞地對待，久而久之，我們也開始習慣於這種「一次性」的文化消費了。後現代音樂便是隨著這種文化消費的出現而出現的。

1.MTV（Music Television）與拼貼音樂

MTV是音樂電視圖象的結合，是指由歌手或樂隊親自演出的經製作人員策劃或剪接的電視音樂片。

MTV是典型的音樂電視拼接技術，它打破了以往尊重因果關係的敍述方式，改變了追求流暢的剪接原則，而代之以時空的跳躍和快速的頻率，由於鏡頭拼接得極快、簡潔，又被稱爲「速剪藝術」（大陸用語）。配合歌曲的節奏與情緒，觀衆能看到演員的形象和表演。在這裡，視覺畫面不是連續的，而是一些被分割的非連續的碎片。在播出時所有的鏡頭可能都是一次拍攝的，或在同一地點錄成的，但經過剪接，這些錄像被分割了，出現了「過去」與「現在」的不同場景，輪番跳躍。整個片子沒

有一個中心，沒有邏輯，許多特寫的近景和縱
深的鏡頭，其本意都在引導觀眾引起聯想，或
邀請觀眾一起參與演出，其片斷沒有中心，圖
像與音樂不對題。

　　台灣「憂鬱王子」姜育恒唱紅了的《再回
首》，這很清楚是回首一段男女間戀情的歌：

　　再回首　　雲遮斷歸途
　　再回首　　荆棘密布
　　今夜不會再有難捨的舊夢
　　曾經與你有的夢
　　今後要向誰述説
　　再回首　　背影已走遠
　　再回首　　淚眼朦朧
　　留下你的祝福
　　寒夜溫暖我
　　不管明天要面對多少傷痛和迷惑
　　曾經在幽幽暗暗反反覆覆中追問
　　才知道平平淡淡才是眞
　　再回首　　恍然入夢

再回首　我心依舊

只有那無盡的長夜伴著我

　　這首歌的歌詞其意清晰，它抒發了與戀人分手的追思。孤單的人傷懷剛剛失去的戀情，追悔卻並無怨恨，並迅速地調整心態。

　　但是，當這首歌被拍成MTV時，畫面上出現了現代的都市，又出現了舊時的村莊，主角走進土屋，村人端上紅棗等等，這些使得觀眾在得到許多變幻著的「現在」與「過去」的畫面的刺激的同時，也失去了這首歌的清晰理解。人們不必再去解釋那歌中所傳達的失戀孤單者的心情，更不必尋找意義。MTV的碎裂與拼接功能模糊了事物的界限，失去了意義的中心。對MTV來說，其製作沒有法則，任何一個圖像都可以與一首歌相配，只要人們隨意拼貼即可。

2.機率音樂

　　在西方，典型的後現代音樂就是「機率音樂」。機率音樂的意圖不讓樂曲產生不確定的、

可自由拼貼的效果。偶然音樂之命名爲偶然，是因爲其音樂的拼貼是隨意的，無規則的。作曲家、演奏家試圖在音樂中加入不確定的東西，甚至把自己應盡的責任轉讓給別人。

美國作曲家約翰‧凱吉曾寫過一首鋼琴曲，把它分印在幾張不同的紙上，根據他的指示，演奏者隨意把幾張紙扔出去，又隨便地撿起幾張並按雜亂了的順序演奏。

而德國作曲家卡爾‧海因斯‧斯托克豪森則將其《鋼琴曲 XI》印在37英寸長的長卷上，共十九個片斷，可以用六種不同的速度、不同的力度和不同的出音法按照任何順序來演奏。演奏者按照指示隨便看一下樂譜，先看到哪段就從哪段開始演奏。在每一組音符之後，演奏者讀到關於該組音符的速度、力度和發音法的指示記號，然後隨意看另一組音符，而按後者的指示記號來演奏前一組音符。當第一組音符第三次來到時，這部作品就算演奏完了。這種任意的組合，在每次演奏時，都將是不同的。

由於電腦時代的到來，電腦可以模仿出各

種自然物的聲音。電腦被用來製音響，也用來作曲。於是，電腦就成了後現代音樂作曲家的作曲手段，人們常常在後現代精神的指引下，把不同的聲音透過拼接製作出「機率音樂」來。

在大陸某年春節聯歡晚會中，南北歌手、各種戲劇演員把各自拿手的歌唱出一兩句，然後又由另一個歌手接著，這樣的大聯唱，使用各種戲劇唱腔，民歌、高雅音樂與通俗歌曲，可謂古今中外，南腔北調一齊上，什麼主題也沒有，僅圖耳朵的愉悅。這種大拼盤或許也是受到後現代主義拼貼藝術啟迪的結果。

3.無人伴奏與參與音樂

六○年代以來，隨著電視機、錄影機與VCD機的廣泛應用與普及，卡拉OK風行世界，從太平洋西岸到東亞，卡拉OK如雨後春筍般地湧現，成為社會生活中的新事物。愈來愈多的餐廳、旅館、家庭、單位、企業、公司等都購買了卡拉OK設備，以豐富群眾業餘文化生活。卡拉OK使每個人都能享受當歌星的滋味，哪怕你是一個初學者，也可以跟隨卡拉OK

伴唱帶參與歌唱。

　　哈桑在總結後現代主義特徵時曾認爲，後現代主義特徵之一就是「表演、參與」（performance, participation），哈桑說，參與是由不確定性所導致的，不論是語言的還是非語言的，後現代都歡迎參與、表演與行動。卡拉OK所演唱的歌，並不一定是後現代的，但卡拉OK本身的參與性卻具有後現代主義的色彩。

　　卡拉OK使每個人都可以隨意地替代歌星演唱，面對樂曲所出現的螢光屏上的形象，替代者能產生一種幻覺效應，領略當歌星的那種情景。卡拉OK也縮短了歌星與一般歌唱者之間的距離，從聽別人演唱到自己參與，卡拉OK以它的行動性抹去了流行歌曲所剩下的一點點藝術「輝光」，使其完全演化成一種娛樂休閑方式，它不是追求藝術，而是精神的鬆馳、情緒的宣洩。

　　卡拉OK的興起也表明了音樂從複雜、高雅、曲高和寡走向簡單、通俗、大眾化。

4、**極簡音樂**（Minimal Music）

與西方繪畫藝術的變化一樣，隨著波普藝術、流行音樂卡拉OK的出現，音樂創作也出現了最簡單派。

特里・李雷（Terry Riley）曾經寫過一首具有與這些繪畫相同特徵的樂曲，叫作《C調》，它由五十三個旋律片斷所組成。這些片斷可以按照任何順序演奏，可以隨意反覆，能用多少樂器就用多少樂器。由於某些音符占有數量上的優勢，可能產生一個基本的和弦進行。不過如果在某次演奏中這些和弦沒有出現，那也沒有關係。

斯蒂夫・雷奇（Steve Reich）的音樂，除在節奏的結構上加以控制外，實際上與里雷的作品相類似。他的樂曲《四架管風琴》是為四個電子風琴和一副沙槌寫的，沙槌打著不變的拍子，同時四個電子風琴連續奏著相同的和弦，共持續二十五分鐘。但在各個和弦之間有著各種長短不等的休止。他在另一首樂曲《顯現》中使用了電子音響，自始至終重複著一個

口述的句子，透過兩聲道把它錄入磁帶上，先
是速度一致，然後，第二聲道加快趕在前頭，
於是兩個聲音分成四個，又分成八個，形成了
一首有趣的、幾乎是催人入睡的樂曲。

5.觀念音樂 （Conceptional Music）

　　觀念音樂是與繪畫中的觀念藝術相呼應的
一種音樂思潮。在繪畫中，觀念藝術產生於六
○年代中期，美國人約瑟夫‧柯索思在1965年
創作了「一把和三把椅子」，這是著名的觀念藝
術作品。他將一把真實的椅子，一張與真椅子
同樣大小的照片，以及詞曲中關於椅子的文字
說明放在一起，呈現於觀眾前。觀眾從實在的
椅子到虛幻的椅子，再到觀念的椅子，整個欣
賞過程包含了視覺、觸覺和智性的概念，而貫
穿其中最重要的是概念。

　　觀念藝術的範圍涉及很廣，與繪畫上的觀
念藝術相比，卡拉OK也可以算作是一種觀念
藝術。

　　觀念音樂與觀念藝術中的繪畫有很多類似
之處。觀念音樂家所創作的音樂是沒有任何聲

音的，而僅僅是想像而已。例如斯托克豪森的
觀念音樂作品《一周間》的樂譜是由詞語構成
的，沒有樂譜：

　　彈奏一個音
　　繼續彈奏它直到
　　你感到
　　你應該停下來為止。

　　克里斯蒂安・沃爾夫（Christian Wolff）
的樂曲《石頭》（1968）也屬於觀念音樂作品，
其內容是：使很多大小不同、形狀各異的（以
及各種顏色）的石頭發出聲音來，大部分聲音
是謹慎而沉穩的，有時是急促而連續的。絕大
部分是以石擊石，不過偶然也以石擊其他東
西，或用其他方法（如用弓擦奏或用電擴大聲
音），不要打破任何東西。
　　美國作曲家約翰・凱奇（John Cage）也
是觀念音樂家，他的興趣除了寫許多預先制定
了作曲程序的、類似但不同於序列手法的樂曲

之外，還喜歡在鋼琴上發掘新的音響，把鋼琴
變成一種新型的打擊樂器，即在鋼琴上各位之
間規定的地方插入一些金屬絲、螺栓、小片的
橡膠和小木塊等，從而完全改變了它的音響。
凱奇所作的鋼琴曲《4'33"》：鋼琴演奏者一動
不動地在鍵盤前坐了四分三十三秒。凱奇認
為，這首樂曲的主旨在於當沉寂無聲時，聽眾
開始注意到周圍發生的無目的的、偶然的聲
響。出現的聲響也許是一片咳嗽，也許是移動
腳的聲音，甚至人們的耳鳴。凱奇要求我們的
「僅僅是認識我們的現實生活」。

　　後現代音樂與其他後現代藝術風格一樣，
也是為追求新奇、差異的產物，為了滿足人們
的娛樂的產物。

四、後現代主義的電影藝術

　　隨著六〇年代後現代主義藝術浪潮的洶
湧，電影藝術也難逃後現代主義之風的席捲。

在後現代主義文化語境中，電影作為現代工業
的產物，它更加突出了工業化傾向，高科技湧
入了電影製作中，資金投入愈來愈明顯。由於
以上種種原因，後現代電影也愈益脫離現實，
深度也愈益被削平。

　　美國的梭羅門在《電影觀念》（1972）一書
中認為，從風格上看，當代電影朝著幾個方向
發展。五〇年代，美國的電影風格是先鋒派的，
而法國電影在五〇年代後則出現了所謂的新浪
潮電影。「新浪潮」一詞基本上是「後現代主義」
的同義語，例如戈達爾早期的影片《精疲力
竭》、《過我的生活》（大陸譯名）等都沒有嚴謹
的結構，動作不是逐步引向複雜的高潮，而是
立即開始，有時甚至不先介紹人物，也不仔細
交待地點、時間和社會關係，甚至在影片終於
向我們介紹了人物之後，我們也不充分瞭解他
們做決定的動機。有時影片讓我們相信，片中
人物並不深刻理解自己生活的現實，因此無法
明確說出他們為什麼對生活作出那樣的反應。
新浪潮電影創作者所描繪的世界是可以理解的

和真實的。無論片中人物個人對事件做什麼解
釋，影片的故事從外表來看反正是有可能發生
的。

　　在新浪潮電影開始活動的差不多同時，又
出現了具有紀錄片風格的「真實電影」，它的特
點是對電影採取冷靜客觀的態度，故事片創作
者使用這種風格時，也使我們根據片中人物的
外在表現來對他們做出反應。顧名思義，「真實
電影」本來不是一種用於虛構的技巧，但是，
它顯然影響了非紀錄性電影，它強調真實景前
的隨意性和自發性，貶低一切看來像是經過精
心策劃的東西，它後來逐漸變成是試圖描繪現
實，而不強調有一台攝影機在進行解釋。這在
理論上看來是錯誤的，因為它似乎意味著不要
藝術，不適於拍攝偉大的影片，但是實際上這
種做法卻只會加強現實感。

　　七〇年代以來，西方電影的製作基本上
是：(1)科幻片。動用高科技手段拍攝一些視覺
上的奇觀電影，給觀眾造成一種強有力的視覺
震憾。(2)商業性的電影片子，這類電影都以投

入巨資而自稱，花費大量人力、物力與時間來製作，在製作中夾雜著一些廣告意識，在電影放過以後，又迅速在市場上推出影片中出現的商品。不但追求票房利潤，而且也積極地促銷商品，後現代電影的類型很難確定，我們很難用一個「風格」的概念來進行分類。

1.科幻片

科幻電影幾乎是隨著電影的誕生而出現的，但一直沒有占主流地位，而是時隱時現，拍攝與製作水準也大不如後來。但是，自七〇年代以來，隨著盧卡斯、史匹柏等一批電影系學生的相繼拍片，才使科幻影片盛行起來。例如盧卡斯導演了《星際大戰》、史蒂芬‧史匹柏導演的《大白鯊》、《外星人》、《侏羅紀公園》等。這類片子已顯然與經典的科幻片有相當的不同，它們以先進的科學技術作先導，刻意營造未來高科技的視覺奇觀，具有濃重的後現代主義傾向。

喬治‧盧卡斯執導的《星際大戰》是美國福克斯電影製作公司投入一千萬美元拍攝的，

影片出乎意料地成為美國七〇年代八部票房收入最高的影片之一，它為福克斯公司帶來了四億美元的巨額收入。盧卡斯也因此獲得了一千二百萬美元的酬金。《星際大戰》講述的是一個十分老套的故事，一個在任意的時空內都可以做出不同版本的故事。具有法西斯本性的獨裁者大莫金憑借其軍隊來鎮壓銀河系中稍有「不軌」的行星。奧爾德蘭行星的萊阿公主在聯合其他行星準備舉起反叛的義旗之時，因叛徒告密被囚禁在「死星」上。萊阿公主的機器人迪園歷經艱險向沙漠行星上的老武士克諾比求救，和克諾比住在一起的青年魯克為給自己的親人復仇，和克諾比一起進入「死星」，並與大莫金的軍隊進行了一場驚心動魄的戰鬥。在戰鬥中，他們救出了萊阿公主，但不幸的是克諾比卻犧牲了。魯克和萊阿公主在熟悉了「死星」防衛的情況下，在宇宙之神的幫助下，炸毀了死星。片尾，是人們共同歡呼偉大的勝利。盧卡斯把一個陳舊的英雄救美人的題材納入現代科技的框架中，展示了神奇的宇宙奇觀，並和

觀眾的觀念相互契合，獲得了驚人的令人振奮的觀賞效果。

　　史匹柏的《第三類接觸》是後現代的科幻片。這類片子對於觀眾來說，可以以自身相處的社會現實及其心境去看，但這是一種自覺的參與遊戲的方式。實際上，影片本身並沒有多少現實的內涵。《第三類接觸》講述的是地球人和外星智慧人的接觸過程。印第安納州突然大面積停電，工程師羅伊奉命去調查停電原因，半路上天空突然出現一束可怕灼熱的光，羅伊隨即進行追蹤，路上遇到外出尋子的吉莉安。與此同時，國際飛碟調查員拉康貝發現天上的光係由不明飛行物所致，這個飛行物使用一種類似音樂的密碼。這時，羅伊從自己所做的群山模型中突然領悟到，那個不明飛行物是在懷俄明州的「魔鬼塔」方向失踪的。於是，他和吉莉安迅速趕往「魔鬼塔」，與正在此地清除神經毒氣污染的拉康貝會合。這時，怪光又突然出現，隨後天空出現了飛碟，拉康貝用破解的音樂密碼與之聯繫，飛碟降落了，外星人掠去

的一些人質也獲釋放。最後，羅伊和一些科學
家作爲地球人類的代表應邀上了飛碟。影片與
其他災難片不同的是，顯示出了人類與外星人
溫情交流的可貴。

　　《外星人》是《第三類接觸》的姐妹作，
說的是一架來自外星球的飛船降落在加州的森
林土地上，一群外星人在採集地球上的岩石、
植物標本，一個突發性的意外情況使外星人趕
回飛船起飛了，只留下一個來不及逃走的小生
物。十歲的男孩艾利奧特發現了他，非常同情
他，並決心保護他，艾利奧特把小生物放進臥
室，把他當作朋友，並和其他小朋友一起教他
人類語言。小外星人執意地說著「回家、回家」，
但大人們卻千方百計地捕捉他進行解剖研究。
由於小外星人在野外受傷過重，在醫院中慢慢
地停止了呼吸。艾利奧特非常悲痛，但他卻意
外地發現，被冷凍中的小外星人由於超低溫使
他意外地獲得了神奇的力量。艾利奧特和他的
小朋友們用自行車帶著外星人，機智而勇敢地
衝破了大人們的圍追堵截，向森林衝去。於是，

一場令孩子們激動不已的景像出現了，小外星人居然帶著孩子們騰空而起，飛行在天空中，銀色的月亮就似乎掛在眼前。小外星人放下孩子們後，帶著艾利奧特的深情祝福，終於實現了回家的美好願望。這部影片放映之後，小外星人的形象變成了可口可樂的商標圖案，麥當勞的快餐標誌等等商業用的符號，甚至成了流行的藝術品。

《侏羅紀公園》一片敘述了：一位億萬富翁研究出使恐龍復生的方法，他根據遺傳工程學的理論，把遺留在史前蚊子血液中的恐龍因子提取出來，再將其植入到和恐龍基因組織相近的生物體中，加以培育繁殖，使絕跡6500萬年的恐龍復生。這位億萬富翁把他培育出的恐龍放在一個專業建造的野生動物園中，供遊客參觀。該公園的名稱就叫「侏羅紀公園」。但由於種種原因，公園信譽受損，投資者銳減。這位億萬富翁為了使人們確信侏羅紀公園的安全保障系統萬無一失，他特意邀請了兩位年輕的古生物學家格蘭特博士和薩特勒博士來公園考

察訪問，並準備進行有關恐龍開發合作方面的項目洽談，億萬富翁的孫子、孫女也一同乘車來到公園。與此同時，社會上的恐怖組織也正透過侏羅紀公園的工作人員設法偷出已培育出的恐龍基因組織。因而，園內的安全系統被人有意地破壞了，電網也失效。格蘭物特博士連同三個孩子在漆黑的公園內碰到了令人恐怖的場面，巨大無比的恐龍一步步地向他們逼來，牠掀翻了汽車，衝破房子，踩碎設施，格蘭特博士帶著孩子們陷入了一場力量極為懸殊的鬥爭中。而億萬富翁則在極度的恐慌中派人檢修安全系統。

在影片中，史匹柏把視覺藝術建立在高科技之上，恐龍是該片的角色，影片耗資七千萬美元，製作了大小一千多隻恐龍模型，最大的恐龍達身高二十英尺，骨骼由三千磅漆土塑成，由電腦控制它們的活動。六十多位畫家、工程師、木偶家一同創作耗時二十五個月。這部電影是如今在影片中看到的最多、最逼真的恐龍的，在放映後，具有無比的震撼力，票房

收入當然是可以想像的。也許史匹柏在製作這
部影片時的動機不在於生態保護與人道主義的
思想的指導，而其電影的內涵則顯示了這種思
想。

在其他一些科幻片中，我們也可以看到，
這些影片大多缺乏線性時間觀，把不同歷史時
期的人物放到現代，或把將來還待出生的人物
和事件放到現代來敍述。在影片中，人們開始
總是混亂的、分不清善與惡的。這類影片也根
本沒有反映現實之意，不具有一個中心，影片
最爲強調的是滿足視覺快感。

2.「性」主題影片

六〇年代後期，一般公衆已經明顯地可以
看到，電影界出現了強烈的偷窺傾向。製片商
爲了打開產品的銷路，就必須滿足觀衆的期
望，況且電視也開始走入家庭，形成與電影競
爭的對手。由於大衆口味的變化，滿足觀衆的
期望已愈來愈困難。電影觀衆總是想要某種東
西，但又不要太新。由於影片的成本異常高昂，
對公衆喜好的估計又常常失誤，這就使電影業

往往趨於保守。因此，不難理解，為什麼電影業幾十年來一再回到兩性關係的主題，因為這是人類永遠感興趣的問題，而且在財政上是保險的。唯一的爭論是露骨的程度。七〇年代的電影常常出現男歡女愛的實際場面，比之六〇年代顯然要露骨一些，因為這些畫面六〇年代前是禁映的。

　　兩性關係這個題材表明：電影業中也同樣存在著佛洛依德的性本能問題，許多兩性題材的影片說明電影觀念起著重大的作用。把兩性關係作為影片拍攝的一個固定部分，並不是什麼新的東西。從無聲電影到現在，絕大多數影片公司都覓求性的象徵，尋求長相動人的男女演員，特別是女演員，或者用誘人的照片使他們顯得特別有吸引力。

　　一些旨在謀取暴利的兩性影片連片名都是很露骨的，例如《誘奸者》、《一絲不掛》（大陸譯名）。它們雖然有些情節，但是實際上並不屬於敘事的範疇。由於電影的畫面性，它的外貌必然支配我們注意力。如果一個故事強調性

愛，那就必然使其他同臥室場面無關的主題受到不利的限制。在最適合表現兩性關係的影片中，即真正以男女愛情關係為題材的片子中，僅僅表現性愛關係的場面並不足以使我們相信影片講的就是人的戀愛故事。兩性關係的場面可以拍成十分清楚和唯妙唯肖的畫面，但是它不能具體說明男女之間的愛情。

　　阿瑟‧佩思導演的《我倆沒有明天》（1967）就是這樣的片子。這部片子是從一個女人鮮紅的嘴唇的大特寫開始的，有著濃重的性氛圍，攝影機向後拉開，顯出邦妮。她只穿著比基尼內褲，在房間裡心神不安地來回踱步。而專門從床頭欄杆間拍攝的邦妮，顯然隱喻了邦妮被現在的環境所束縛，自己一心想衝出去的努力。這一段落鏡頭顯然著眼於人的精神狀態，在「深度」體驗中展示出「焦慮」情緒，甚至具有了《筋疲力盡》式的現代主義色彩。接下來，邦妮發現了偷汽車的克萊德，在邦妮半裸的近景和樓下的克萊德中景若干次對切以後，迷茫、困頓中的邦妮似乎找到了臭味相投的精

神伴侶。邦妮迅速穿好一件薄薄的裙子，衝下吱吱作響的樓梯，低機位、廣角、仰拍的下樓動作也成爲該片中的經典鏡頭。邦妮與克萊德一起，離開了自己的樓房在一街道拐角處停下來喝可口可樂，兩人緊緊相依。克萊德嘴裡叼著一根火柴桿，挑逗性地不斷扭動，同時第一次拿出手槍放在身體下部，向邦妮炫耀，邦妮敬畏地撫摸著槍管。影片暗示著性與暴力的聯結。

　　然而，九〇年代拍攝的《第六感追緝令》一片則比《我倆沒有明天》一片暴露得多。《第六感追緝令》的開頭，迎面兜售的是欲死欲仙的男女叫喊聲和女人騎在男人身上做愛的大膽畫面，女主角一邊不停地上下晃動，一邊從墊褥下拿出預先準備的鑿冰刀，凶猛地刺向身體處在下方的男人，鮮血噴湧而出，女主角連刺數刀。赤裸得毫無掩飾，「性」與「暴力」聯結在一體的畫面強烈地帶給人一種震驚的效果。在這種只有本能的畫面中，觀衆被吸附在銀幕前，帶有點窒息的感覺，幾乎沒有任何的思考

能力，更談不上對人物精神的深度體驗。

尼克爾斯導演的《畢業生》雖然年代較早（1966），但也是反映性本能的片子之一。影片中的男主角班杰明是一個出生在中產階級家庭的青年。大學畢業後，他既不想工作，也不想讀研究所。羅賓遜太太是班杰明父親的合伙人的妻子。她很漂亮，又狂嗜煙酒。當她見到剛剛畢業回家的班杰明後，立刻對他發生興趣，開始以各種手段勾引他。在羅賓遜家裡，羅賓遜太太把班杰明逼得走投無路。最後，她赤裸著身體站在班杰明的面前。幸虧羅賓遜先生突然回來，班杰明才從窘境中逃了出來。後來，由於生活的無聊，終於又使班杰明打電話與羅賓遜太太約會。在旅館裡，毫無經驗的班杰明鬧了許多笑話。不久，羅賓遜的女兒艾琳從貝克利的學校回家度假。羅賓遜太太讓班杰明發誓不與艾琳接近，但羅賓遜與班杰明的父母都希望班杰明與艾琳結婚，班杰明與艾琳終於相愛了，這使羅賓遜太太異常憤怒。班杰明不得不將他與艾琳母親的私情講了出來，艾琳一氣

之下回到貝克利。班杰明追到貝克利,歷盡艱
難,把將要與別人結婚的艾琳搶了出來。

　　以性為主題的影片還包括一些性變態為主
題的片子,如喬納森·德米導演的《沈默的羔
羊》,顯然是一部非常成功的商業影片。1991
年,該片獲五項奧斯卡金像獎。殺人犯岡勃是
影片中的中心人物,他自幼生長在陰盛陽衰的
單親家庭裡,由於對母親的嚴重依賴使他產生
性倒錯心理,並三次到醫院試圖做變性手術,
在遭到拒絕後他產生了變態的殺人心理。岡勃
先殺死了他的男同性戀友,繼而又連續殺害女
性,他大都選擇身材較豐滿的女性,將她們誘
拐、綁架後,先餓瘦她們,然後再剝掉她們的
皮。更為古怪的是,他每次殺人後,都要在受
害人的喉嚨裡放一隻蛹。他把剝下的女人皮穿
在身上,從中含有女人生命附體的意念,帶有
變性的幻想。蛹的特徵也就是變,隱含著變性
的欲念。影片從一開始到岡勃殺人剝人皮,總
隱藏著觀眾很想知道為什麼的謎團,並讓一個
個子矮小、滿面稚氣的警校女畢業生史塔琳東

奔西走地調查。結果，一案未破又起一案。更為離奇的是又引出了一位以「食人狂」著稱、連續殺人、吃人的前精神病醫生萊克特。本來一個岡勃殺人剝人皮的情景已使觀眾震驚不已，如今又冒出了另一個殺人吃人狂，觀眾的神經處在極度緊張恐懼、刺激而幾近崩潰的邊緣了。然而，導演為調適觀眾的胃口，在萊克特身上又製作些文戲，例如讓萊克特風度翩翩，說話彬彬有禮，愛好高雅，言談機敏，目光犀利，記憶力強等，以掩飾殺人吃人的內在本性。當史塔琳第二次去精神病院見萊克特時，只見萊克特坐在鐵柵欄後面，目光呆滯地望著某處，嘴裡發出「嘶嚕嘶嚕」的聲音，似乎是在咀嚼人肉。史塔琳認為，只有靠萊克特的幫助才能找到岡勃的蛛絲馬跡。結果，萊克特借助於受害者喉嚨裡的蛹，迅速地從精神分析的角度判斷出這是一個因試圖申請變性手術卻遭到拒絕而萌發殺人變態的人。這就為長期未能破案的史塔琳提供了破案的關鍵。然而，監獄中的萊克特卻用筆帽套桿打開手銬，並用

手銬打死了兩名送飯的警衛，並換好警衛的服裝，在混亂的現場被當作傷員送出監獄。可是，最具有震懾力的是萊克特殺人後，把一個屍體吊在牢籠外，雙臂張開，挖空內臟掛在手臂下，很像一隻展翅欲飛的黑鷹。影片從各個角度塑造「本我」的世界，而把正義、理性描寫得孱弱、矮小。此舉也只是透過視覺上的奇觀來獲得票房賣座率而已。

　　《銀色獵物》（1993）是美國九○年代最具有影響的影片之一，它像是一顆重磅炸彈，在美國激起一層又一層猛烈的氣浪。影片透過展現人的偷窺慾來呈現已變成碎片的人的原生狀態。在《銀色獵物》一片中，男演員威廉‧鮑德溫出色地扮演了有偷窺慾的澤克。澤克是紐約名為「碎片」高層公寓的秘密房主，他在施工建造這棟公寓時，不惜巨資在每個房間的臥室、浴室、客廳裡秘密地安裝了電視攝影機，他透過裝在他臥室裡巨大的螢幕控制台，可以隨心所欲地窺視每一個房間、每一個人的細微動作。於是，巨大控制台上至少有一百個電視

監視螢幕上在同期地演著各色各樣、光怪陸離的人生百態，從吃、喝、拉、撒到睡眠、作愛，包括繼父調戲年幼的女兒，黑人青年男女浴室中的激情，成熟女性的騷動……，一切本能狀態都毫無掩飾地暴露在澤克的眼前。然而，這一幕幕的情景既是澤克偷窺慾的滿足，其實也是觀眾偷窺慾的奇觀。觀眾透過螢幕也看到了平時想看又不敢看的世界。後現代主義電影在文化的意義上愈來愈成功地滿足了觀眾的偷窺欲望，當澤克在樂不可支地觀看五彩繽紛的人們生活時，觀眾也在同澤克一樣地在看。

　　後現代主義電影反對美學對生活的證明，結果卻是對本能的依賴，對後現代文化來說，只有衝動和樂趣才是真實的和肯定的生活，其餘無非是精神病和死亡，它以解放、色情、衝動、自由以及諸如此類的名義，猛烈地打擊著正常的價值觀和行為模式。

　　從電影的後現代傾向來看，電影的文化功能似乎變得單一起來，電影文化開始放棄了被反映的世界（例如科幻片），它正在向自身返

回，成為一種新的原始文化。當然，這種文化還留著某些世俗和實用的功能，它開始注重電影文化的經濟價值、票房利潤，注重電影的娛樂功能（例如性主題電影等）。

　　以上介紹的主要幾種藝術形態中的後現代主義之風，已經足以說明後現代主義的創作風格了。當然，後現代主義的影響絕不止是這幾種藝術形態，它還包括後現代舞蹈、後現代詩學、後現代文學創作與批評、後現代社會科學、後現代自然科學、後現代政治等等各個領域。

第四章
作爲文化創作活動
的遊戲

　　後現代主義作爲一種文化思潮或藝術實踐，其主要的方法在於強調語言遊戲。

　　「語言遊戲」的概念來自於維根斯坦後期著作《哲學研究》，其要旨是主張語言的意義在於人們日常的使用。李歐塔也充分地肯定了這一點。可以說，「語言遊戲」已經成了西方現代文明的一種文化現象，是西方現代文明的本質和意義。所以，有人認爲，西方社會的人是「遊戲的人」。儘管遊戲是人的一種本能，但是，文化尤其是科學文化，歷來被看作是人類認識世界，並按照世界的本來面目改造世界的結果。

一、「語言遊戲」——後現代主義的基本方法

約翰‧赫伊津哈（Johan Huizinga, 1872-1945）於1944年就寫了《遊戲的人》一書，認為遊戲是先於文化的，沒有遊戲就不可能產生今天的文化。他認為，人就如同動物，在其早期也存在遊戲這一生活中的當下需要。例如小狗，經常會有親密嬉戲的表現，在與其他狗的玩耍中它們恪守規則，決不會咬下別的伙伴的耳朵，又不會咬得太重，假裝變得憤怒等等。他說：「在文化中，我們發現在文化本身存在之前，遊戲就是一種給定的重要存在，從文化最早的起點一直延展到我們目前生活其中的文明階段，遊戲伴隨著文化又滲透著文化。……人類社會的偉大原創活動自始都滲透著遊戲。……如今文明生活的偉大直覺力量在神話和儀式中都具有其根源，如法律和秩序、商務和謀利、塗鴉與藝術、詩歌、智慧和科學。所有這

些都植根於遊戲的原始土壤中。」（赫伊津哈：1996，4-6）。

　　遊戲是在某一固定時空中進行的自願的活動或事業，依照自覺接受並完全遵從的規則，有其自身的目標，並伴以緊張、愉悅的感受和有利於平常生活的意識。所以，維根斯坦認爲，語言遊戲是人類存在的文化模式。一種語言就是一種文化，不同的語言也就構成了不同的文化模式。他認爲，人類的存在不是抽象的，而是活生生的，其存在是透過他們的活動顯現出來的。因此，人類存在的文化模式也就是人類活動的模式，而語言遊戲與生活形式都屬於人類的活動。在此種意義上，語言遊戲與生活形式達到了一致。語言遊戲反映著一種文化，生活形式也同樣反映著一種文化。

　　維根斯坦認爲，語言是兒童剛開始使用語詞的語言形式。研究語言遊戲就是研究語言的初始形式或初始語言。在一切人類活動中，最基本最原始的活動也就是使用語言的活動，因此，語言遊戲不僅體現了人類的文化模式，更

重要的是成為人類存在的基本狀態，語言遊戲
最終確定了人類的存在。既然如此，哲學研究
語言遊戲，並從語言遊戲中瞭解語詞的用法、
意義，以致瞭解人類社會的秩序、藝術、文學、
科學等是至關重要的。

　　維根斯坦的語言遊戲理論為實現當代西方
哲學的「語言轉向」做出了重要的貢獻，從而
也為後現代主義的「回到思想本身」的風格奠
定了基礎。

　　後現代主義者李歐塔沿用了維根斯坦的
「語言遊戲」概念。但是，李歐塔所注意到的
不是語言作為工具箱的作用，而是更注重於「語
言遊戲」在文化中的創造詞彙、創造意義的作
用。李歐塔認為，在一個談話的語境中所形成
的語句，是由語句的發送者、接收者、語句所
指和語言的場所等因素構成的。說話者處在一
個「知者」的地位，而聽話者則處在一個同意
或反對的地位，語句所指則是需要正確地發
揮、領會和表述的部分，它是我們理解語言並
進行交往的必要條件。

　　說話者與聽話者之間是否能獲得一致，或獲得一致的規則是什麼？李歐塔所關心的正是這種場合當中的聽者與說者之間如何達成一致的規則。他認爲，在談話中說者與聽者之間的交流就是語言遊戲的過程，在這個語言遊戲的過程中，語言遊戲的規則並不在於語言本身，而是在於使用者即語言遊戲的參加者中自然形成並共同遵守的。如果沒有遊戲的規則，那麼語言遊戲將無法進行。反之，遊戲是不可能不形成一種規則的，如果言語不滿足遊戲的規則，那麼他將無法作爲一個遊戲的參加者了。所以，任何一個人與另外的人的談話，只要語言一發生，我們就可以認爲語言遊戲已經開始了。

　　遊戲是爲了實現自己的快樂，每個人在說話時，並不是一種運動會比賽，不存在誰勝誰負的問題。儘管說話就是「競爭」，但是，這種「競爭」是爲了實現創造詞彙與意義的快樂。在社會中，每個人都知道自己不等於多數；但自我也不是孤立的，他是社會之網的網上紐

帶。之所以是網上紐帶，是因為當今社會是訊息化的，每個人在訊息方面都不是無能為力的，他總是處在一個「語言遊戲」中，總是處在一個信息的發出者、接收者與傳播者的地位。雖然，我們可以把社會看成契約的產物，但是，我們並不能保證每個社會成員都參與了社會契約的制定，也不能保證每個社會成員都履行這些契約。但社會契約是開放的，每個人都可以進一步地談論它、創造它。因此，每個人都可以參加這個遊戲，共同創造人類社會的文明。特別是在今天，訊息社會的迅速發展將不斷地加速人們的交流或語言遊戲。在訊息的交流中，人們不是要給某人賦予特權或合法性，哪怕是電腦，是與訊息最不可分的，都不是有了特定的目標綱領就一定能使行為達到最優化、最大化的。李歐塔認為，即使今天最發達的社會，最高明的訊息論的控制論，也都難免會遺漏某些根本性的重要因素，也都存在著尚未開發的領域，存在著還未為我們所瞭解的方面，尤其包括社會的那些不可知的方面。

一旦我們承認了存在著不可知的方面，以及承認控制過程中有遺漏的方面，那麼就不僅需要一種交往理論，以促進人類之間的相互交流與發現，而且還需要有一種承認不可知論是一條基本原則的遊戲理論。在這樣的語境中，我們就很容易看到新生的根本要素不是簡單地「革新」，不是一種替代。因爲在這裡，我們並不能找到一種權威性的東西，也無法確定一個唯一的標準。如果我們從語言遊戲這一方法入手，那麼，決定我們思想或語言的合法性形式的是非邏輯，而不是邏輯或其它。一切思想的合法性問題與邏輯、後設語言是不相關的。

由此可以得出結論，一切藝術的、科學的、文學的創作等並不存在一個確定的方法，審美也不存在所謂「崇高」的標準。我們要創造文化、發展文學藝術，乃至發展科學理論，眞正的方法是遊戲，讓每個人都參加到這個遊戲中去，按照「怎麼都行」（anything goes）的原則去進行非邏輯的想像，依靠非邏輯的想像，憑借自己思想的自由與激情提出與別人不同

的、有差異的觀點來。

二、遊戲狀況下的當今西方文明

　　波及全球的後現代主義思潮，是現代文化或主流文化的危機，是一種歐洲文化的危機，一種價值觀的危機，合法性的危機，是現代哲學的危機。這種危機從無法適應傳統信條的各種文化生產中體現出來；這種危機也是一種啓蒙綱領的危機，它把理性主義看作是有危害的、具有分裂作用的，認爲啓蒙綱領導致了一種更嚴厲的壓制和人的異化。

　　因此，處在後現代遊戲下的當今西方文明，乃是一種虛無主義的文明。當然，也有西方學者認爲，後現代狀態標誌著一種舊秩序的結束，它是一次文化革命，是一個靜態的、長期的過程，其最重要的特徵是，物質生活的需要、選擇、目標和經驗的相互關係及其側重點發生了急劇的變化。

以美國為例，美國的這場文化革命正在日趨惡化下去。真正後現代之風的影響，首先是刮向高等教育，是迅速地波及歐美教育界。因為，教育是文化的生殖性腺，它歷來都是醞釀各種新思潮的溫床。高等教育中的後現代主義浪潮集中地表現為反主流文化的傾向。學生自發地組織集會，抗議學校所堅持的人文科學傳統，反對以西方文明典籍為基礎的課程設置。主張選修非歐的或東方的文化課程。高校在選用人才、招收新生的政策上也有所改變，表現為突破了種族界限。隨著高校學生成份的變化，學校的規章制度、管理措施也發生了重大調整，學生可以參與校方規章制度的制定。

在反主流文化日趨發展的同時，「新學術」的地位則確立了起來，即大力加強對解構主義、後現代主義、後結構主義等一些時髦學術的修讀與研究。在此基礎上，一種新的多元主義的文化正在興起，這種多元文化否定存在一種會在本質上優於其他價值體系的價值觀，主張所有的文化自從一開始就是相互平等的關

係。

　　對傳統西方價值觀念的反叛，對公認社會
行爲準則的抗拒，對少數種族失落文化的尋求
與探索，對怪癖和荒誕行徑的迷戀等等這些後
現代主義的觀念與文化現象，現在被美國思想
界視爲一場歷史「受害者」的革命。如上所述，
所謂歷史受害者可以分爲三類。專門研究美國
文化的沈宗美先生認爲，這三類受害者包括：
第一類是種族主義的受害者，這一類人泛指美
國除英國血統的白人以外的種族，當然，在美
國由於反抗種族主義運動的不斷進行，來自南
歐地區信奉天主敎的諾曼民族和來自東歐信奉
天主敎的斯拉夫民族以及猶太人、愛爾蘭人等
白色人種，原先也是種族主義的受害者，後來
因他們在美國經濟地位的提高，已不再被人們
認爲是受害者了。現代的少數種族，主要的指
印第安人、非裔美國人，來自中南美的混血拉
丁人、墨西哥人，來自亞洲的美籍人。他們在
人數上約占美國總人口的52％。所謂多元主義
文化，也就是指這些人所代表的文化。第二類

是性別主義的受害者，主要的指婦女、同性戀者以及其他性變態者。第三類是階級壓迫的受害者，包括少數種族，包括白人貧困階層、失業者、無家可歸者。

這三類人特別是種族歧視的受害者現在提出了各種不同中心的文化觀，或者認爲非洲是歐洲文明的起源，或者認爲亞洲文明是西方文明的源頭等。他們甚至找出非洲猿人化石來證明那種淵源關係。性別歧視的受害者們則對男性中心論提出抗議，倡導女權論，甚至把女權主義推向科學、文學、藝術乃至政治，形成了社會科學與文學藝術中的女權主義，並在政治領域中也提出了要與男性一樣共同地統治世界的論調。

美國當今社會所出現的多元主義文化形態，一方面體現了各種社會因素在社會發展中的地位愈來愈趨於平等，另一方面也體現了資本主義社會正朝著「大眾化」社會的方向進化。不僅美國社會如此，歐洲社會，乃至亞洲社會的發展也都如此。多元文化的發展也表明了現

代社會控制能力的降低，甚至簡直就是失敗。
後現代主義把現實拆解為沒有參考、沒有統一
性或客觀性的過程，從而過分地強調想像力。
按照後現代主義的特點，西方社會的道德被眾
多的遊戲和各種可能的審美態度所替代，原有
感性的深處向表層形象的膚淺刺激物到拙劣的
隨心所欲的文藝作品的發展，各種文化的娛樂
性功能得到無限的加強，知識的實用化趨向明
顯增長。

三、遊戲作為一種文化現象的
　　　意義

　　遊戲即play或game，荷蘭的約翰・赫伊津
哈認為，「遊戲先於文化，因為總是要先假定人
類社會，文化才會充分在確立起來，而動物並
不必等人來教它們玩自己的遊戲。我們可以毫
無顧慮地斷言，人類文明並沒有給遊戲的一般
觀念加上本質的特點。」（同上，1）赫伊津哈
反對把遊戲解釋為過剩的生命能量的釋放，反

對那些認爲遊戲必有某種生物學意向的主張。
而是認爲，遊戲的愉悅（fun）是產生遊戲的最
重要的原因。

　　他指出：「我們面對的遊戲問題是指作爲
文化的一種適當功能的遊戲，而非表現動物或
兒童生活中的遊戲，我們是在生物學和心理學
停止處起步。在文化中，我們發現在文化本身
存在之前，遊戲就是一種給定的重要存在，從
文化最早的起點一直延展到我們目前生活其中
的文明階段，遊戲伴隨著文化又滲透著文化。」
（同上，4）。

　　首先，人類社會的偉大原創活動自始自終
都滲透著遊戲。作爲一種文化，遊戲具有一種
特定的運作方式，遊戲的活動是人們爲了愉悅
而進行的一種創作活動、一種建構性的活動。
因爲，一旦我們建構出於某種遊戲，那麼，人
們便不會就此而滿足，而是尋找新的活動來滿
足新的更高的愉悅。於是，人類的各個方面的
文化也因此而被建構起來。

　　赫伊津哈在談及遊戲作爲原則活動時，舉

語言、神話為例作瞭解釋。舉語言為例，語言
是人類據有的首要工具，只有有了語言，人們
才能進行交流、傳授思想和發布命令。語言可
以使人區分、確認和陳述事物，表達自己的思
想觀點。在言談和語言的運作中，精神一直在
事物和心靈之間不斷地「引發」，以其令人嘆服
的主動能力在進行遊戲。在每一抽象表達背後
都存在著極多鮮明大膽的隱喻，而每一隱喻正
是詞的遊戲。舉神話為例，神話也是一種轉換
或者說是外在於世界的一種「想像物」，只有這
個過程較諸個人言詞更精細複雜、更華美。在
神話中，原始人似乎致力於把現象界奠定在神
性的基礎上。在所有神話的想像中，一種幻想
的精神在詼諧和肅穆的毗鄰處遊戲，而最終就
給我們帶來了儀式。原始社會進行它神聖的儀
式、祭祀、供奉和崇拜，所有這些都是為了確
信這個世界的完好存在，而只有在純遊戲的意
義上才可能真正理解。如今文明生活的偉大直
覺力量在神話和儀式中都有其根源，如法律和
秩序、文學與藝術、智慧和科學等等，植根於

原始的遊戲之中。

　　其次，文化乃是以遊戲的形式展現出來的。在社會存在中，正是透過遊戲，人類社會才表達出了它對生命和世界的詮釋，文化在遊戲的氛圍和遊戲形態中得到了推進。文化是一種產物、一種結果，而遊戲則顯然是第一位的活動。

　　文化和遊戲的關係在社會遊戲高級形態中表現得更為明顯，這種形式是在一組或對立的兩組之間進行的有秩序的活動。例如，體育的競賽、舞蹈的競賽、表演的競賽，乃至作文比賽、辯論賽、科學創作賽、成就之間的比較等等，都體現了「共同遊戲」的特徵。

　　當然，遊戲有著正負向的功能，因為賭博也是一種遊戲，但它對於文化的發展來說，是徒勞無益的，它不能給人的生活和智力增加什麼東西。但是，當遊戲轉向專心、知識性、技巧性、勇氣、毅力和力量時，那麼，情況就完全不同了。不過，那種看似比賽智力開發、技巧的高難度遊戲，如國際象棋比賽時，也仍於

大眾文化沒有多大助益。因此，按照後現代主義的風格，遊戲也應當是大眾化的、削平深度的，只有把大眾都納入到遊戲活動中，參與遊戲，才能有利於文化的發展。從嚴格的意義上說，身體上的、智力上的、道義上的和精神上的價值都以從遊戲上升到文化的層次。

　　重要的是遊戲本身，而不是遊戲的結果。遊戲的本質是勝敗未分，即使達到預定的目標，也仍然不能稱獲勝，因為遊戲是無終止的。

　　再者，兩性之間的競賽形式是人類文化得以發展的首要動力。在人類社會的活動中，人人都可以發現自己身處遊戲之中，例如，對歌、舞會比賽、求愛、提問比賽、猜謎、智趣遊戲等等，都會是兩性之間的生動競賽形式，許多民族從男女之間的對歌產生出其獨特的文化，而另一些民族雖然存在著男女之間的性別歧視，但也不排除為了女性而進行戰爭，為了女性而提高生產力等情形。如果我們看一看文藝復興以來的文化發展，那麼我們也不難看出，人的解放的大敘事（grand narrative）最先是

從兩性的自由平等、性解放開始的。從兩性爲
基礎，人們寫了無數的小說、文學作品，以兩
性爲基礎，人們又創作了多少的藝術品！性題
材幾乎是文藝復興時期的藝術創作的核心題
材。

　　正如佛洛伊德精神分析學所說，「力必多」
（libido）乃是人類一切行爲的最終、最原始的
動因。在當代社會，遊戲作爲一種文化現象，
同樣被許多哲學家賦予原創性的意義。不僅李
歐塔把遊戲當成了創造詞彙與意義的場所、動
力、手段，而且羅逖也把遊戲當作是創造文明
的工具，是「小寫」的哲學精神之表現，認爲
科學也是一種文學，同樣是人們想像的產物。
科學哲學家法因（Arthur Fine）和阿里遜・哥
尼克（Alison Gopnik）等人則把科學家看作像
似兒童一樣的人，把科學看作是孩提的遊戲。

　　總之，後現代主義的娛樂性與實用性也都
是透過遊戲來實現的，遊戲仍是當今文學、藝
術、哲學乃至科學的表達方式。

　　最後，我想用一首後現代主義作家安蒙斯

的《科森小港》來表達我所描繪的後現代主義：

　　　　我自己承認意義的渦流
　讓步於意義的方向
　奔瀉
　有如溪流流經我工作的地方
　　　你能發現
　在我的話中
　　　動作的轉向
　　　有如小港犬牙交錯
　　　有如運動的沙丘
　簇群的青草，記憶的白沙的小路
　遍布於反思的大腦的一切遊蕩之中：
　但是一切超出於我：它是這些事件的
　　　總體
　我不會描述，這總帳目我不能保存，
　　　　運算
　超出數目。
　在自然中有一些鮮明的線條：這是櫻草花
　開的

地方
　　　　或多或少地被疏散
月桂果散亂的秩序：在一行行
沙丘之中
參差不齊的蘆葦沼澤地，
儘管不需要孤立，而青草，櫻花草，
　　　歐蓍草，所有……
大片大片的蘆葦。
我沒有得出結論，也沒有創造界限，
關進關出，從外向內分離
　　　　我沒有
　　　　畫線條：
　　　　　如
重現沙丘的活動
改變沙丘的形態，它將不是同樣的
　　　　形態
在明天

所以我情願獨行，接受
即將到來的

　思想，不劃分開始或終結，

　　　　　　不建造

　隔牆：……

　　　　　　（王岳川，1992，237-238）

參考書目

英文部分

1.J-F. Lyotard (1984) , *The Postmodern Condition, A Report on Knowledge,* Minnesotal.

2.Madan Sarup(1993), *An Introductory Guide to Post-structuralism and Postmodernism,* N.Y.

3.Peter Brooker (ed.) (1992) , *Modernism/ Postmodernism,* London .

4.Ian Hassan (1987), *Postmodern Turn*, Ohio State Uni. Pre.

5.J-f. Lyotard (1985), *Just Gaming*, Minnesota.

6.Hugh J. Silverman (1990), *Postmodernism, Philosophy and the Arts*, U.S.A.

7.Paul Feyabend (1987), *Farewell to Reason*, London.

8.Nicholas Rescher (1984), *The Limits of Science*, California.

9.*Philosophy of Science*, Volume 63, number 4 (1996, Nov.).

10.A. Fine (1984), *The Shaky Game*, Chicago.

11.H. Foster (ed.) (1984), *Postmodern Culture*, London.

中文部分

1. 王岳川、尚水編 (1992)，《後現代主義文化與美學》，北京大學出版社。

2. 中國社會科學院外國文學研究所、《世界文論》編輯委員會編 (1993)，《後現代主義》，社會科學文獻出版社。

3. 王治河 (1993)，《撲朔迷離的遊戲》，社會科學文獻出版社。

4. 比格斯貝著，周發祥譯 (1989)，《達達和超現實主義》，昆侖出版社。

5. 江怡 (1996)，《維特根斯坦：一種後哲學文化》，社會科學文獻出版社。

6. R.羅逖 (1992)，《後哲學文化》，王勇編譯，上海譯文出版社。

7. 約翰‧赫伊津哈 (1996)，《遊戲的人》，多人譯，中國美術學院出版社。

8.張國清 (1998)，《中心與邊緣》，中國社會科學出版社。

9.鄭祥福 (1995)，《李歐塔》，揚智文化。

10.孟樊、鄭祥福 (1997)，《後現代學科與理論》，揚智文化。

11.阿納森(1987)，《現代西方藝術史》，鄒德儂等譯，天津人民美術出版社。

12.丹尼爾‧貝爾 (1989)，《資本主義的文化矛盾》，三聯書店。

13.杰姆遜 (1997)，《後現代主義與文化理論》，北京大學出版社。

14.佛克馬、伯斯頓編 (1991)，《走向後現代主義》，王寧等譯，北京大學出版社。

15.尼采 (1986)，《快樂的科學》，余鴻榮譯，中國和平出版社。

16.保羅‧利科 (1987)，《解釋學與人文科學》，陶遠華等譯，河北人民出版社。

17.包亞明主編 (1997)，《權力的眼睛：福科訪談錄》，嚴鋒譯，上海人民出版社。

18.包亞明主編 (1997)，《一種瘋狂守護者思

想：德立達訪談錄》，何佩群譯，上海人民出版社。

19.包亞明主編（1997），《後現代性與公正遊戲：利奧塔訪談、書信錄》，談瀛洲譯，上海人民出版社。

20.包亞明主編（1997），《文化資本與社會煉金術：布爾迪厄訪談錄》，包亞明譯，上海人民出版社。

21.佛萊德·多邁爾（1991），《主體性的黃昏》，萬俊人譯，上海譯文出版社。

22.丹尼爾·貝爾（1986），《後工業社會的來臨》高銛譯，商務印書館。

文化手邊冊 46

後現代主義

作　　者／鄭祥福

出 版 者／揚智文化事業股份有限公司

發 行 人／葉忠賢

總 編 輯／孟　樊

執行編輯／蕭家琪

地　　址／台北縣深坑鄉北深路 3 段 260 號 8 樓

電　　話／(02)8662-6826

傳　　真／(02)2664-7633

登 記 證／局版北市業字第 1117 號

印　　刷／偉勵彩色印刷股份有限公司

初版三刷／2008 年 11 月

定　　價／150 元

✉E-mail：yangchih@ycrc.com.tw

網　　址：http://www.ycrc.com.tw

I S B N： 957-818-020-9

國家圖書館出版品預行編目資料

後現代主義=Postmodernism/ 鄭祥福著；--

初版.－ 臺北市：揚智文化，1999〔民88〕

面； 公分.-- （文化手邊冊；46）

參考書目：面

ISBN:957-818-020-9（平裝）

1. 藝術 － 哲學, 原理 2. 後現代主義

901.1 88007036